大展好書　好書大展
品嘗好書　冠群可期

大展好書　好書大展
品嘗好書　冠群可期

目 錄

近景魔術

4

一　手比眼快

在人們的印象中，魔術師的手法是最快的，觀眾在看魔術表演時總是死死盯住魔術師的雙手，唯恐漏過一個細節，然而沒有用，魔術師的手還是快過了他們的眼睛。這個魔術所用的手法更是快得匪夷所思，你可以在1秒鐘內將分散在牌疊各處的4張K集中在一起。

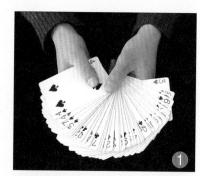

1　表演者拿起一疊牌在手中展開。

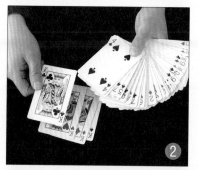

2　從中挑出4張K擺在桌上。

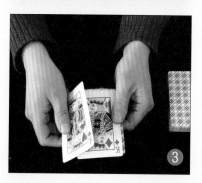

3　將4張K收攏，在手中一張張翻轉數一遍。

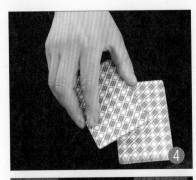

4 將數過的4張K牌面朝下放在牌疊上。

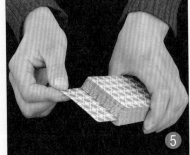

5 拿起一張K插進牌疊的三分之一處,露出一半。

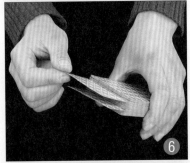

6 將第二張K插進牌疊的三分之二處,露出一半。

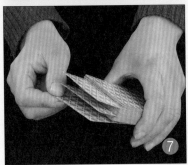

7 將第三張K放在牌疊的最前面。

8 將第四張 K 往上抽出一半。

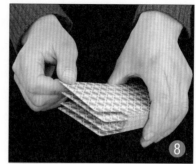

9 將牌疊的牌面朝上，並將 4 張 K 呈扇形展開，讓觀眾看清楚它們插在了牌疊的不同位置。

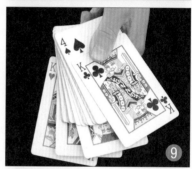

10 將扇形的 4 張 K 收攏，讓觀眾看牌疊的側面，再次表明 4 張 K 分別插在牌疊的不同位置。

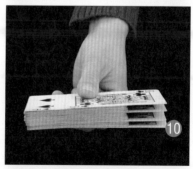

11 將 4 張 K 慢慢壓進牌疊。

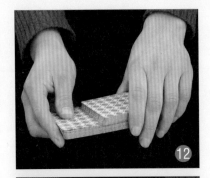

12 表演者提醒觀眾關鍵時刻到了,一定要看仔細,接著以極快的速度做了一個切牌動作。

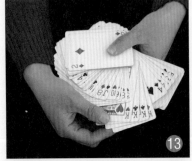

13 將牌疊展開,4張K已經聚在了一起。

秘　密

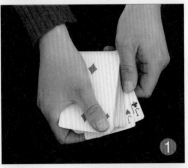

1 事先把梅花J和紅桃J放在牌疊的背面。

2 將牌扇形展開,挑出4張K後,將牌疊碼齊,牌面朝下握在右手中,並趁碼齊牌疊之機將兩張J揭起一點。

3 右手小指卡在兩張 J 下面。

4 用左手收起桌上的 4 張 K，用握著牌疊的右手去數左手的 4 張K。

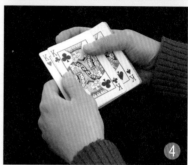

5 左手順勢將右手小指卡住的兩張 J 拿起，併入 4 張 K 之下。現在左手中已經有了 6 張牌，即 4 張牌面朝上的 K 和 2 張牌面朝下的 J。

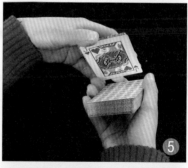

6 將右手中的牌疊放在一旁。右手將左手中的 4 張 K 依次翻轉，邊翻邊數，由牌面朝上變成牌面朝下放在兩張 J 的下面。

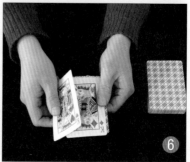

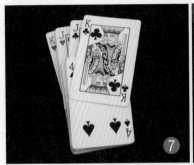

7 　將6張牌放在牌疊之上，然後抽出最上面的2張J插到牌疊中間。接下來將1張K放到牌疊的最前面，將牌疊背面那張K往上抽出一半。將高出牌疊的4張牌呈扇形展開後，只要不露出中間2張J的點數，觀眾就會以為4張都是K。現在知道為什麼要用梅花J和紅桃J了吧，它們的圖案和K最相近（圖中為了說明問題，4張牌是反向展開的）。

8 　將牌合攏後，迅速從牌疊下面抽出一疊牌放到牌疊背面去，由於牌疊背面原本就有3張K，因此，只需這麼一個簡單的動作，4張K就聚到一起了。

提示

　　1. 左手收起桌上的4張K時不要碼得太整齊，稍微錯開一些能增大面積，以便掩蓋那2張J。

　　2. 左手將2張J併入4張K下面的動作要與右手數牌的動作同步完成，不要有明顯的停頓，別忘了觀眾會注意你手上的每一個細節。

　　3. 向觀眾交待牌疊的側面時，要把有點數的一側朝向自己，這樣別人就看不到牌的點數。

二　不出所料

這個魔術能讓你演一場神機妙算的好戲。你請觀眾挑選一張牌——無論他怎麼選，這張牌的點數總在你的意料之中。

1　表演者從牌疊中拿出一張牌放在桌上，提醒觀眾不要翻看，因為這是一個預言，等到遊戲結束時才能驗證。

2　將牌疊交給觀眾任意洗牌。

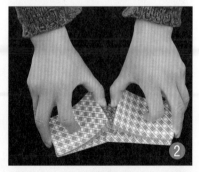

3　觀眾洗好後，表演者將牌疊拿過來。請觀眾從牌疊上面的 10 張牌中任選一張，觀眾選了第五張。於是表演者往下發牌，發到第五張時，將這張牌發到那張預言牌旁邊。

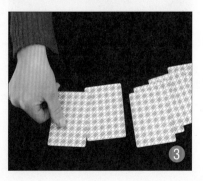

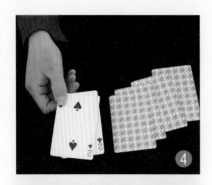

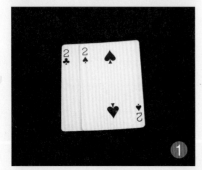

4 將第五張和預言牌翻開，點數都是2。

1 預言牌不是一張，而是2張疊在一起的2。

2 第五張牌沒有發下去，而是用拇指和食指捏住這張牌做了一個發牌的假動作。

3 拇指落在預言牌上，順勢一抹，使2張牌錯開，看上去就像真的發下了一張牌。

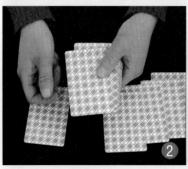

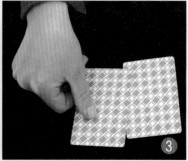

提 示

 1. 做發牌的假動作時，要刮出聲音來。

 2. 兩張2必須疊整齊。如果擔心觀眾看出來，也可以用一張紙輕輕蓋住。

三 驚人的默契

請觀眾在 5 張牌中默記 1 張，然後你從中選出 1 張，正好就是觀眾默記的那 1 張。

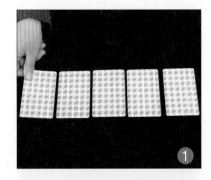

1 表演者將 5 張牌牌面朝下擺在桌上。

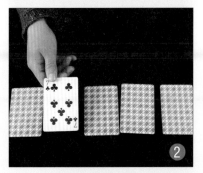

2 表演者轉過身去，請觀眾翻看 1 張牌，並記住是第幾張（以從左到右為序）。觀眾翻開第四張看了看，是梅花 7。

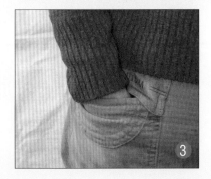

3 表演者把 5 張牌收起來放進口袋。

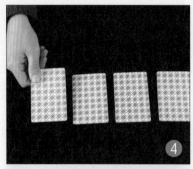

4 沉思一會兒，取出 4 張牌，牌面朝下放在桌上。

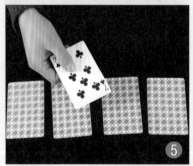

5 表演者問觀眾默記的是第幾張。觀眾回答後，表演者說：「那張牌我已經留在口袋裡了。」把牌取出來，正是梅花 7。

秘　密

　　預先在口袋裡放 4 張牌，表演者從口袋裡取出的其實是這 4 張牌。收上來的 5 張牌放在口袋裡，順序沒變，當觀眾說出默記的是第幾張之後，從口袋裡數出那張牌即可。

提　示

　　觀眾可能會要求你重複表演，這一次精明的觀眾可能不肯告訴你他看的是第幾張，而要你直接把那張牌拿出來。遇到這種情況，你乾脆按他的要求去做，同樣有辦法讓他口服心服。方法很簡單，你將 5 張牌放到桌上時記住它們各自的位置，桌上最好有參照物。當你轉過身來，發現哪張牌被動過了，就把它拿出來。

四　撲克奇變

　　這是一個構思巧妙的魔術。你先故意失敗一次，當觀眾為你彆腳的表演感到好笑時，沒想到令其吃驚的結果卻在後頭。

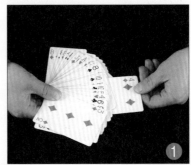

1　表演者將一副牌展開，請觀眾從中任意抽取 1 張。觀眾抽了方塊 4。

2　表演者將牌合攏拿在左手中，慢慢將牌撒落到右手上，告訴觀眾隨時可以叫停。

3　觀眾叫停後，請觀眾將剛才抽出牌的牌面朝下放在右手的牌疊上。

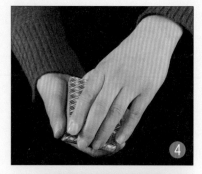

4 將左手的牌疊蓋在右手的牌疊上。

5 將整副牌放到身後,從中尋找觀眾挑選的牌。

6 將找到的牌拿出來給觀眾看,同時將整疊牌放在桌上。觀眾看到表演者拿出的是一張梅花9。

7 觀眾告訴表演者拿錯了。表演者沮喪地把手中的牌放到牌疊上。

8 表演者不甘心地拿起剛才找出的牌看了一眼,問觀眾:「真的不是這張牌嗎?」觀眾再次確定不是。於是表演者把手裡牌的牌面朝下放在桌上。

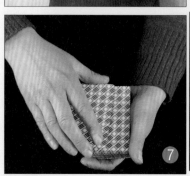

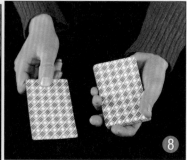

9 表演者問觀眾抽的到底是什麼牌。觀眾回答說是方塊4。表演者請觀眾翻開桌上的牌，觀眾翻開一看，正是方塊4！

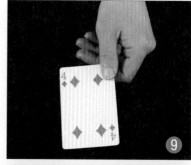

 秘 密

1 觀眾將抽出的牌放到你右手的牌疊上後，你將左手的牌疊蓋上去，蓋的時候右手小指悄悄卡在兩疊牌之間，由於拇指和其餘三指緊握牌疊，從觀眾的角度看，就像整疊牌都整齊地合在一起了。

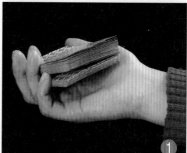

2 在身後將有方塊4的那疊牌放到另一疊的上面，這樣方塊4就到了整疊牌的上面。

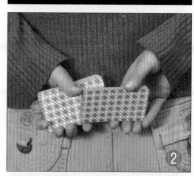

3 右手將方塊4和它前面的梅花9一起從牌疊中拿出。

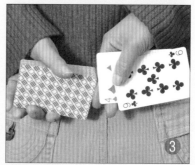

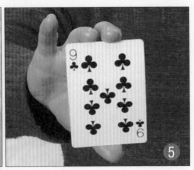

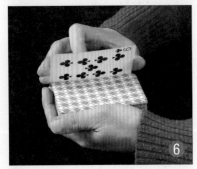

4 右手將方塊4和梅花9碼齊，食指輕輕頂在這兩張牌的中央，拇指和其餘三指卡在牌的兩端。這樣兩張牌就緊緊合在了一起，看上去就像一張牌。

5 右手以上述姿勢將兩張牌拿到身前，觀眾看到的是梅花9，肯定會笑你演砸了。

6 將手裡的兩張牌牌面朝下放在整疊牌之上，這時梅花9上面的方塊4就成了牌疊背面第一張。

最後，假裝心有不甘地拿起最上面那張牌看一眼，並把它放在桌上，你就等著欣賞對方目瞪口呆的樣子吧！

提示

將兩張牌合在一起拿出來時，不可讓觀眾看到牌的側邊。

五 撲克神秘聚會

魔術師用雜牌把 3 張 K 隔開，轉眼間 3 張 K 又連在了一起。在整個表演過程中，魔術師所有的動作都清楚而緩慢，看不出任何作弊的跡象，然而不可思議的事情還是發生了。

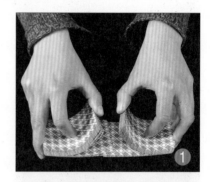

1 表演者請觀眾洗牌。

2 觀眾洗好牌後，表演者將牌拿過來，從中抽出 3 張 K，讓觀眾看過之後牌面朝下擺在桌上。

3 從牌疊中抽出 3 張雜牌，牌面朝下分別蓋在 3 張 K 之上形成 3 組牌。

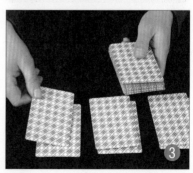

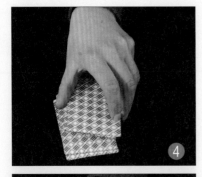

4 將 3 組牌擺在一起。

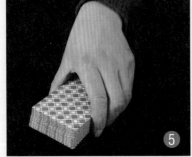

5 再把所有的牌擺上去。

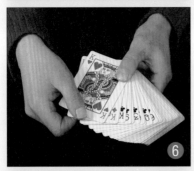

6 將整疊牌拿起，牌面朝上，展開前面 3 張，3 張 K 竟然連在一起了。

秘　密

1 觀眾洗好牌後，將牌拿過來，快速看一眼牌背第三張。本例中是方塊 K。

2 表演者找出其他 3 張 K，快速在觀眾眼前亮一下，然後牌面朝下擺在桌上。

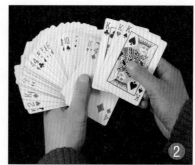

3 將手中剩餘的牌從牌背往下發 3 張牌，由左到右分別蓋在 3 張 K 之上。由於發下去的第三張牌是方塊 K，因此右邊那一組是 2 張 K。

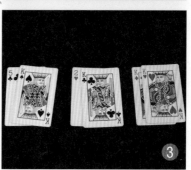

4 從左到右將 3 組牌摞起來。這樣，最下面的 3 張都是 K。由於觀眾沒有記清 3 張 K 的具體花色，因此以為被隔開的 K 又聚到一起了。

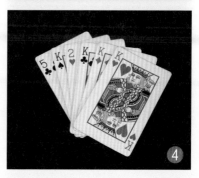

提 示

最後向觀眾展示 3 張 K 時，不妨把 3 張 K 拿出來扔到桌上，趁觀眾驚訝地看著桌上的 3 張 K 之機，不動聲色地將手中的牌抽洗一下。等觀眾想到檢查你手中的牌時，已經沒有任何破綻了。

六 撲克的集體婚禮

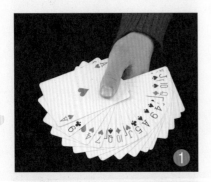

①

一疊凌亂的牌，讓別人抽洗幾次之後變得更加凌亂，可是你把它放在身後，不用看就能把它們成對地拿出來，直到整疊牌全部配成對，就像撲克們在舉行集體婚禮。

②

1 表演者拿出一疊撲克牌，在手中呈扇形展開。顯然這是一疊毫無順序的牌。

2 表演者將牌碼整齊，請觀眾洗牌。

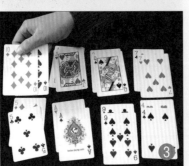

③

3 表演者把牌放到背後稍稍整理一下，然後不假思索地往外拿牌，每次兩張，都是成對的。

1　表演前，把同點的兩張牌配成對，在桌上一對對擺開。在這裡我們以 8 對為例。

2　先依次從每對牌中各拿 1 張，放在手上。

3　再依次將剩下的牌拿起來放在手上。經過這樣排列的牌看起來十分凌亂，別人任意取牌疊上面的牌放到下面去，其實不會打亂其排列規律，而觀眾會認為已經洗亂了。

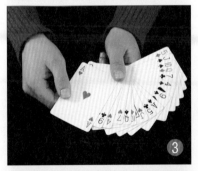

4　把牌拿到背後，數出 8 張。

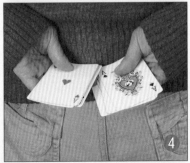

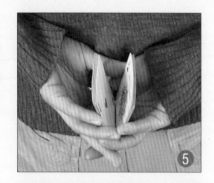

5 把兩疊牌面對面疊在一起。

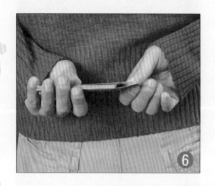

6 每次從上下各抽出一張，肯定是一對。

提示

　　讓別人洗牌時，不可從中間抽牌，而只能把牌疊上面的牌移到牌疊下面，或者反過來。

七　神秘的感應

你只要對牌疊中的一張牌施加魔力，觀眾將另一張牌插進牌疊時就會不由自主地插在魔力牌的上面。

1 表演者將一副牌分成兩疊。

2 請觀眾任選一疊。

3 請觀眾從選出的牌疊中選出自己最喜歡的一張，觀眾選的是紅桃6。

4 請觀眾將選出牌的牌面朝下，放在手中牌疊的牌背上。

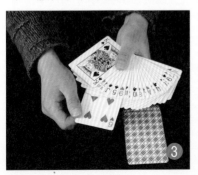

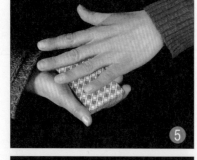

5 表演者對觀眾選出的牌施以魔法。

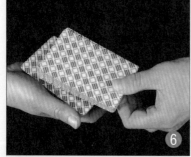

6 表演者將自己手中的牌擺在觀眾手中的牌疊上。

7 請觀眾將整副牌拿到背後，將牌疊背面第一張拿到前面去，將背面第二張翻轉後插到牌疊中間，然後將牌拿出來，牌面朝下在桌上展開。展開後只有剛才翻轉插入牌的牌面朝上，這是一張黑桃 2。

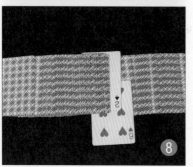

8 將黑桃 2 下面那張牌翻開，竟然是紅桃 6。也就是說，剛才觀眾不由自主地將黑桃 2 插到了紅桃 6 的上面。

1 你讓觀眾從牌疊中選出自己最喜歡的一張牌，他肯定需要一點時間，趁此機會你趕緊悄悄地做兩件事：首先，把牌疊背面的第一張牌（本例中是紅桃8）翻轉插到第二張下面。

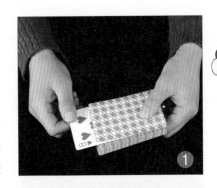

2 接著把牌疊前面（牌面）的牌翻過來，仍然放在最前面。至此大功告成。

你將手中的牌疊放在觀眾的牌疊上後，紅桃6上面的牌（黑桃2）已經翻轉了。請觀眾將牌疊背面第二張（紅桃8）翻轉，其實是將已經翻轉的牌翻過來了，這張牌插入牌疊後並無特殊之處。

提示

請觀眾將牌放到背後去時，一定要提醒他以牌背為上，牌面為下，以免亂套。

近景魔術

28

八 妙手換牌

這是一個街頭魔術,雖然來自街頭,但它的設計絕對是大師級的。讓兩張牌在觀眾手中變成另外兩張,還有比這更令人吃驚的事嗎?

1 表演者拿出一張紅桃 K 遞給觀眾。

2 請觀眾把牌翻過來看看,確定這是一張紅桃 K。

3 接著,表演者從牌疊上拿出一張方塊 K。

4 表演者請觀眾配合他玩一個換牌遊戲。表演者做了一下示範,拇指和食指捏著方塊 K 往觀眾手裡插,同時用食指和中指把觀眾手裡的紅桃 K 夾了出來。

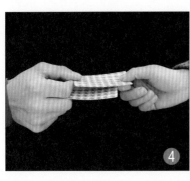

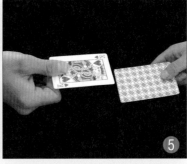

5 表演者把紅桃 K 翻過來對觀眾說：「現在我手裡拿的是紅桃 K，你手裡拿的是方塊 K，不管你捏多緊，我都能把你的方塊 K 換出來。」

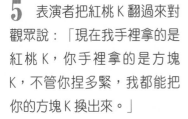

6 換牌遊戲開始了，觀眾死死捏住方塊 K。表演者拿著紅桃 K 往觀眾手裡插了幾次，不僅沒能把方塊 K 換出來，反而連紅桃 K 也被觀眾捏住了。

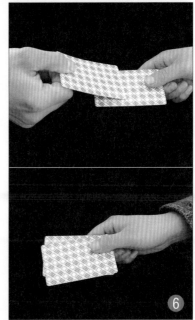

7 是不是太丟臉了？別急，看看接下來會發生什麼。表演者請觀眾將手裡的兩張牌翻過來。天哪！紅桃 K 和方塊 K 變成了梅花 4 和黑桃 9。

秘　密

1　在表演前需要將牌疊背面的 3 張牌安排一下，其順序依次是黑桃 9、梅花 4、方塊 K。

2　左手握住牌疊，牌背朝上，小指卡在方塊 K 下。

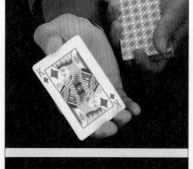

3　將紅桃 K 交給觀眾後（為便於取牌，紅桃 K 可以事先放在桌上或放在牌疊的前面），你將左手小指上的 3 張牌拿起來讓觀眾看一看，告訴她你將用方塊 K 換走她手裡的紅桃 K。拿這 3 張牌的時候拇指和中指卡住牌的兩側，食指輕頂牌背，使方塊 K 和它上面的兩張牌貼緊。由於觀眾看到的是正面，以為你拿的是一張牌。

4 將 3 張牌的牌面朝下放回牌疊。

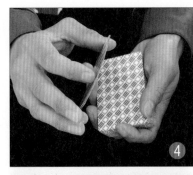

5 將最上面的黑桃 9 拿出來做換牌的示範動作，將觀眾手裡的紅桃 K 換出來。這時觀眾以為你留在她手裡的是方塊 K。

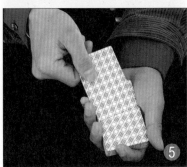

6 在做換牌示範動作時，觀眾的注意力會集中在你的右手上，趁此機會你的左手要偷偷將牌疊背面的梅花 4 翻轉。記住，這個動作一定要在右手做示範動作的同時進行。

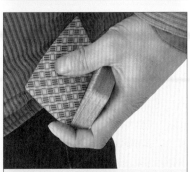

7 左手掌心朝下，小指卡在梅花 4 與牌疊之間，右手將從觀眾手裡拿過來的紅桃 K 放在梅花 4 上。

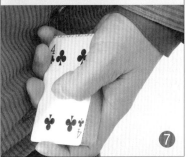

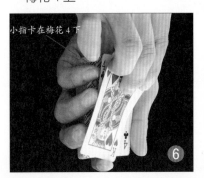

小指卡在梅花 4 下

翻轉後，梅花4成了牌疊背面第一張

8 左手將紅桃K和梅花4迅速碼齊，轉為牌面朝上。右手食指和拇指捏住這兩張牌的右側，翻轉，整齊地蓋在牌疊上（由於左手小指隔在牌疊和這兩張牌之間，因此你可以迅速完成這一動作）。當你把最上面的牌拿出來時，觀眾以為你拿的是紅桃K，實際上你拿的是梅花4，你只要把它插在觀眾手中就大功告成了。

提 示

1. 將紅桃K和梅花4翻轉時容易散開，需多加練習。

2. 要注意左手握牌的姿勢：左手拇指位於牌疊的左邊，指尖應與牌側方向基本一致，而不是橫在牌上；食指位於牌疊的前端；其餘四指位於牌疊的右側。這種握法便於左手小指卡牌，也有利於紅桃K和梅花4翻轉時保持整齊。

九　紙牌自移

把紙牌放在手掌上，它會自己轉動起來。這是一個有趣的小魔術，道具不限於撲克牌，名片、儲蓄卡、香菸盒之類的小物品都可以用來表演。

1　表演者將一疊撲克牌放在左手上。

2　右手拿起一張牌插到這疊牌下面，抽插幾下，表明沒有機關。

3　將右手的那張牌拿開，手掌紋絲不動，撲克牌卻自己轉動起來。

近景魔術

33

秘密

1 右手將牌抽走時，左手小指彎曲，托住牌疊。

2 左手小指慢慢伸直，牌疊就轉動起來了。

 提示

1. 放牌的手要朝自己傾斜一點。

2. 對著鏡子操練一下，注意展示角度，不要讓觀眾看到你的小指。

3. 小指彎曲時無名指不要跟著彎曲，如果你做不到那就需要在手指練習上下點功夫。

十　神出鬼沒的硬幣

這個魔術不需要複雜的道具和技巧，你只要花 10 分鐘練習一個簡單的手法就可以讓人刮目相看了。道具隨手可得，一枚硬幣，一片鑰匙都可以。

1　表演者右手將一枚硬幣放入左手。

2　抬起右臂，左手將硬幣按在右臂肘關節上，輕輕地揉。

3　揉了一會兒，拿開左手，硬幣消失了。

4　為了消除大家的懷疑，表演者將雙手攤開，又將袖子捋起，仍然不見硬幣的蹤跡。

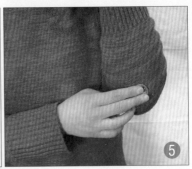

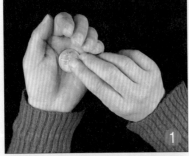

5 就在大家驚訝的時候，表演者再次揉肘關節。揉著揉著，硬幣又出現了。

1 右手食指在上，拇指在下，捏住硬幣的邊緣，將硬幣往左手上放。

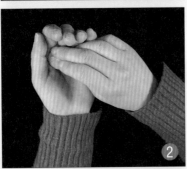

2 左手合攏，當左手遮住右手時，右手中指迅速伸出，按在硬幣上。

3 在左手握拳的一瞬間，右手中指一勾，將硬幣帶出。

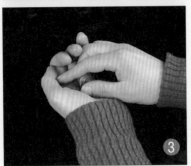

4 左手握拳，右手食指從左手中退出。

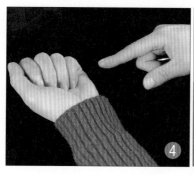
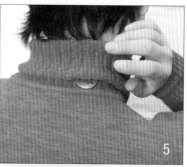

5　左手在右手肘關節處揉動時，右手很自然地位於脖子後方，趁機把硬幣夾在了衣領裡。

6　要將硬幣變回來，須做兩次揉肘關節的動作：首先用左手揉揉右肘說：「剛才硬幣是在這邊消失的。」右手趁機將藏在衣領處的硬幣拿下來。

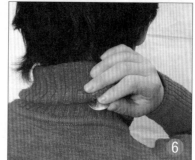

7　接著對觀眾說：「現在我要讓它從另一邊出來。」右手隨即夾著那枚硬幣揉左肘，將藏在右手中的硬幣漸漸露出來即可。

提 示

　　右手拿著硬幣往左手中放時，你的眼睛要始終注視接硬幣的左手，你只要看右手一眼，觀眾就會意識到發生了什麼。

十一　被燒掉的硬幣

用紙把硬幣包起來，再用打火機點燃小紙包，轉眼間硬幣就和紙一起化為灰燼。這個魔術方法簡單，效果卻令人驚嘆，而且在此基礎上你還可以發展出更多的硬幣魔術。

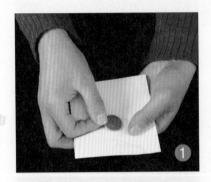

1 表演者把一枚硬幣放在一張紙的中央。

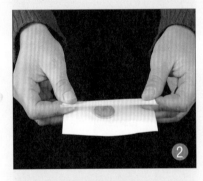

2 將紙對折，蓋住硬幣。

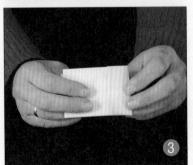

3 將紙的開口朝上，左邊向前折。

4 右邊也向前折。

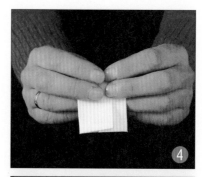

5 再將上邊向前折，硬幣被包在了小紙包中。

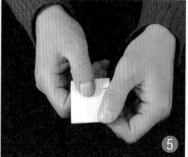

6 請觀眾用手捏捏紙包，證明硬幣確實包在了裡面。

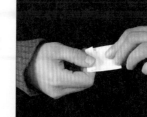

7 表演者將紙包四邊的折痕壓緊。

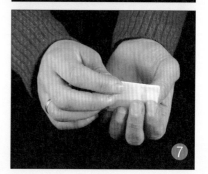

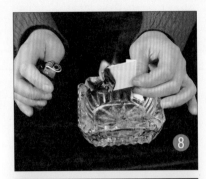

8 接著從口袋裡掏出一個打火機將小紙包點燃。

9 小紙包燒掉後，硬幣竟然也隨之消失了。

1 將紙對折後，再將對折的紙豎起來，這時雙手大拇指往下搓，使後面的那層紙比前面低一些。

2 小紙包折好後，實際上後面那一層紙沒有折過去，這樣就形成了一個開口。

3 將小紙包四邊的折痕依次壓緊。當有開口那一邊朝下時，硬幣就落入了左手之中。

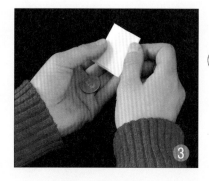

4 左手掏打火機時，借機將硬幣藏進口袋。

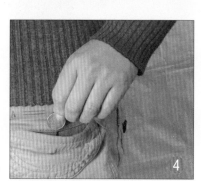

提示

1. 將左右兩邊的紙向前折時，要用中指遮住前後兩層紙的錯開處，以免被觀眾發現秘密。

2. 硬幣從紙包中滑落時可能會發出聲音，你可以說話加以掩蓋。

3. 包硬幣的整個過程一定要流暢，尤其是把後面的紙往下搓的動作要在瞬間完成。

十二　硬幣穿透盤子

你可以在觀眾眼皮底下使一枚硬幣穿透盤子，觀眾一定會為你的精彩表演所折服。

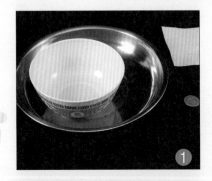

1 表演者就地取材，找出一個不鏽鋼盤子、一枚硬幣、一張紙、一個碗。

2 請觀眾在硬幣上貼一個小標籤，並用筆在標籤上畫上記號。

3 表演者用紙將硬幣包起來。

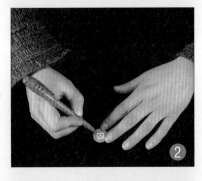

4 將紙包放在盤子中。

5 再將盤子放在碗上。

6 用手指在紙包上彈一下，碗中發出「當啷」一聲。

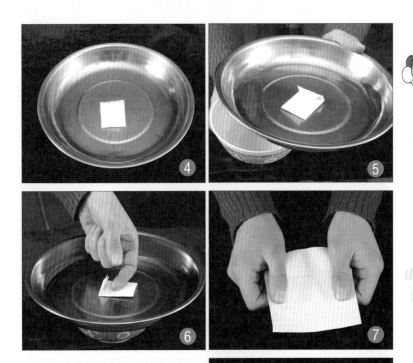

7 表演者將紙包拆開，硬幣
已經不見了。

8 揭開盤子，硬幣竟然出現
在碗中。

1 事先在盤子底部正中央貼
一點雙面膠。

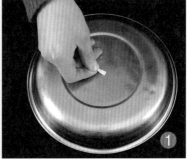

2 用紙包硬幣的手法與「被燒掉的硬幣」相同。

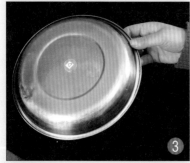

3 硬幣滑入手中後，將紙包放在一旁，拿起盤子放在手中的硬幣上，於是硬幣就黏在了盤底。接下來再將空紙包放在盤子上，用手指彈一下，硬幣就會掉下去。

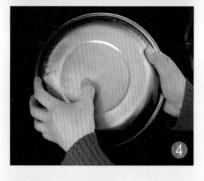

4 最後向觀眾交代一下盤子的正反面，順手將雙面膠摳掉。

提 示

　　1. 雙面膠不能貼得太多，否則你把手指彈腫硬幣也不會掉下去。

　　2. 不一定用不鏽鋼盤子，一張硬紙片、一塊塑料板、一本很薄的書都可以。

十三　剪幣還原

　　這是一個起死回生的魔術，過程簡單，結果令人稱奇。

1　表演者從觀眾那裡借來一張兩角的紙幣，把它插進信封。

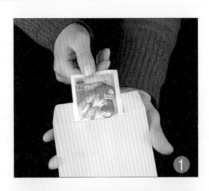

2　拿起剪刀將信封連同紙幣一起剪成兩半。

3　將剪成兩半的信封分開，顯然那張紙幣也和信封一起身首異處了。

4　將信封拼起來，再抽出紙幣，竟然完好無損。

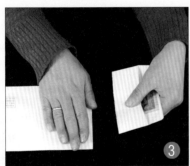

秘 密

1 信封的正面預先剪一條縫。

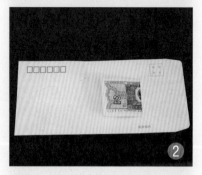

2 紙幣插進信封後再從這條縫插出去一部分。

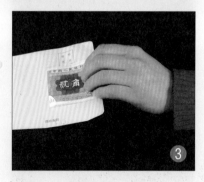

3 將紙幣插出去的部分向信封開口處折過去。從有縫的位置將信封剪成兩半，並沒有剪到紙幣。

提 示

剪信封時，剪刀行進的路線一定要與信封上的縫重合，否則表演完後觀眾拿起信封一看就全明白了。

十四　硬幣神祕轉移

雙手各握 3 枚硬幣搓揉一陣，再攤開雙手，右手中的一枚硬幣已經神祕地轉移到左手中去了。這樣的表演還可以繼續下去，直到右手中的硬幣全跑到左手中去。

1　將 6 枚硬幣拋在桌上。

2　右手撿起 3 枚硬幣扔進左手中。

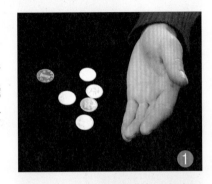

3　左手握拳。右手將剩下的 3 枚硬幣撿起。

4　雙手各握 3 枚硬幣，搓揉一陣。

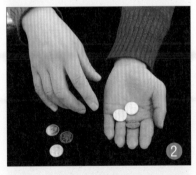

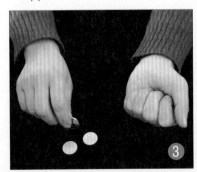

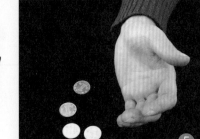
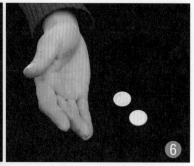

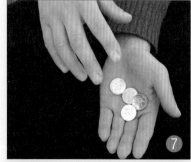

5 將左手的硬幣拋到桌上，變成了 4 枚。

6 將右手的硬幣拋到桌上，只有 2 枚了。

7 右手將 4 枚硬幣撿起，投入左手中。

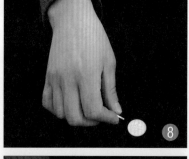

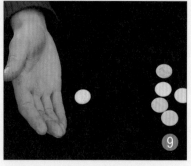

8 右手撿起剩下的 2 枚硬幣。

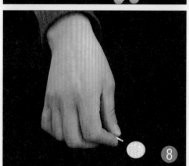

9 雙手搓揉一陣之後，左手往桌上拋出 5 枚硬幣。右手只拋出 1 枚。

10 右手撿起 5 枚硬幣投進左手。

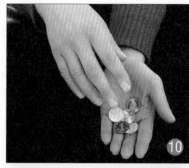

11 再撿起剩下的 1 枚硬幣。

12 雙手搓揉一陣，右手對著左拳做一個扔的動作，並沒有硬幣出現，顯然右手已經空了。

13 左手將硬幣拋在桌上，變成了6枚。

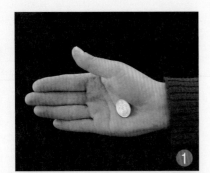

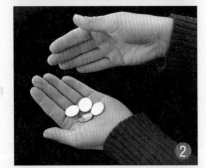

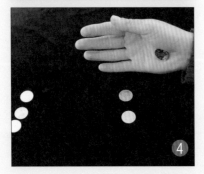

1 事先在右手心卡住一枚硬幣。

2 右手先後撿起 3 枚硬幣投入左手，投第 3 枚時將暗藏的硬幣一起扔進左手。這樣左手中就有了 4 枚硬幣。左手接住硬幣後，要迅速握拳。

3 搓揉硬幣時，右手中指和無名指將一枚硬幣挪到掌心近腕處卡住。

4 左手拋出 4 枚硬幣後，右手只拋出 2 枚，掌心卡住的一枚沒有拋出去。

5 右手撿起4枚硬幣投進左手時，將掌心卡著的硬幣一起扔進左手。左手中實際上有了5枚硬幣。

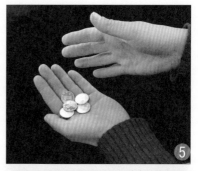

6 右手撿起剩下的2枚硬幣。雙手各自搓揉一陣後，左手拋出5枚硬幣後，右手只拋出1枚，另1枚卡在掌心。

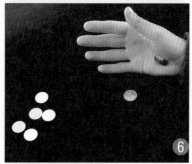

7 右手撿起5枚硬幣連同卡在掌心的1枚扔進左手，這樣，左手中就有了6枚硬幣。接著右手撿起桌上僅剩的1枚硬幣，借搓揉的動作將其卡在掌心，對著左拳做一個扔的動作，五指張開，表明手上已經沒有硬幣了。

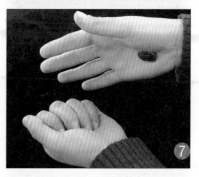

提示

　　掌心卡住硬幣的技巧是硬幣魔術的基本技巧之一，有必要多加練習。

十五　鋼珠穿透硬幣

把一顆鋼珠輕輕一扔，就能穿透一枚硬幣。你相信嗎？其實這並不難。

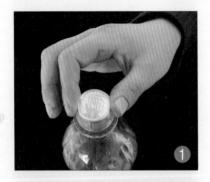

1　將一枚5分的硬幣蓋在塑膠瓶的瓶口。

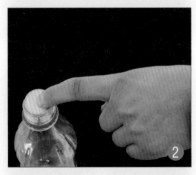

2　請觀眾按一下硬幣。證明硬幣大於瓶口，能夠將瓶口完全蓋住。

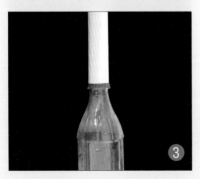

3　將一張紙捲成筒狀套在瓶口上，紙筒的大小與瓶口正好吻合。

4 將一顆鋼珠投進紙筒。

5 鋼珠穿過硬幣落進了塑膠瓶中。

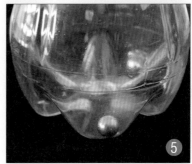

這個魔術看起來不可思議，其實誰都能做到。硬幣在紙筒中雖然沒有平移的餘地，但是在鋼珠的衝擊下會翻轉。鋼珠落入瓶中後，硬幣又會恢復原先的狀態。

提示

道具的選擇可以靈活一些，硬幣不一定用5分的，但大小以剛剛蓋住瓶口為宜。如果手頭沒有鋼珠，一段粗鐵絲、一根長釘子都可以。

十六　驚人的硬幣穿桌

這個硬幣穿透桌子的魔術和傳統方法不同，它不需要任何手法，但效果比傳統方法更為神奇，硬幣穿透桌子後不是落在表演者的手上，而是落在觀眾手上！觀眾會吃驚到什麼程度可想而知。

1 表演者請觀眾手摸摸桌子底下有沒有東西。觀眾摸過之後確定沒有東西。

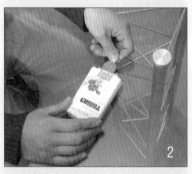

2 表演者將1枚硬幣放進桌上的一個菸盒之中。

3 將菸盒移到觀眾手所在的位置。

4 喊一聲「下去」，硬幣穿透菸盒和桌子，落在了觀眾手上。事後觀眾拿起菸盒檢查，菸盒已經空了。

1 事先在菸盒中放一塊磁鐵。

2 把一枚1元的硬幣放在桌下與菸盒相對的位置，由於1元的硬幣含鐵，會被菸盒中的磁鐵吸住。移動菸盒，硬幣會在桌下跟著移動。菸盒移到觀眾手的上方時將菸盒拿起，桌下的硬幣失去了磁鐵的吸引就會掉下去。

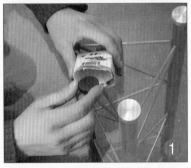

3 在觀眾驚訝地看著手中的硬幣時，你將菸盒的開口朝下，讓其中的磁鐵和硬幣滑落到手中。

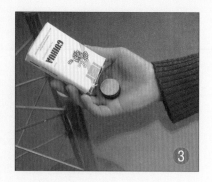

③

最後將菸盒捏成一團扔在桌上，這時觀眾多半會拿起菸盒看看，你則不失時機地將手中的磁鐵和硬幣處理掉。

提示

1. 硬幣在桌下跟著菸盒移動時會發出響聲，你可以弄出點別的聲音加以掩蓋。

2. 觀眾的目光離開菸盒的時間很短，因此要抓住稍縱即逝的機會將菸盒中的磁鐵和硬幣轉移到手中。

3. 桌子不能太厚，否則硬幣可能吸不住。

十七　空手生錢

空手能生錢，這大概是本書中最迷人的魔術了，可惜，它是個魔術。

1 表演者捋起袖子，攤開雙手，表明手上沒有任何東西。

2 右臂彎曲、上抬，左手在右肘上摩擦。

3 慢慢移開左手。觀眾以為一定會變出什麼東西來，然而什麼也沒有。

4 表演者右手在空中虛抓一把。

5 右手對著左手掌心做一個拋物的動作,左手上仍然空無一物。

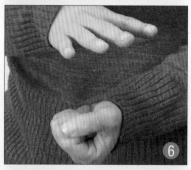

6 左手握拳,右手五指張開,在左拳上方緩緩移動,做魔法動作。

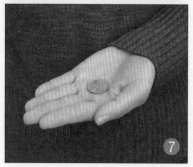

7 張開左手,手中出現了一枚硬幣。

1 事先把一枚硬幣夾在衣領
處。

2 左手在右肘上摩擦，右肘
抬起，右手很自然的位於衣領
處，順手將硬幣拿下來。這時
觀眾的注意力在你的左手上，
不會注意這一細節。

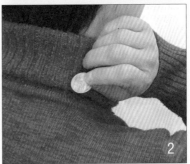

3 右手中指和無名指將硬幣
挪到手掌近腕處。

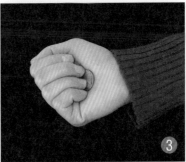

4 右掌將硬幣輕輕卡住。

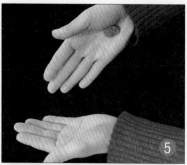

5 　右手往空中抓一把，然後對著左手做一個投硬幣的動作，由於這時候你的手掌已經打開，觀眾不會想到你手中藏有硬幣。

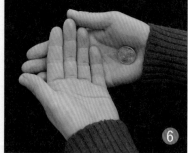

6 　右手四指移到左手四指下。

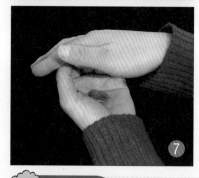

7 　右手將左手四指往後輕輕一帶，使左掌合攏，同時將硬幣放進左掌中。左手握拳，右手順勢在左拳上方緩緩移動，做魔法動作。在觀眾看來，這只不過是故弄玄虛而已，然而奇蹟正是在這一過程中發生的。

提 示

　1.右手取衣領處的硬幣時，應以身體的左側朝向觀眾。

　2.將硬幣卡在手掌中的技巧是硬幣魔術的一個基本手法，應多加練習，找準位置，直到卡住硬幣後手指仍能活動自如。

十八　名片出幣

把兩張普通的名片抽插幾下，就會變出一枚硬幣來。這個魔術不需要複雜的道具和技巧，只要手頭有兩張卡片和一枚硬幣，你隨時隨地都可以露一手。

1　表演者拿出 2 張名片。

2　將名片正面朝上抽插幾下。

3　將名片背面朝向觀眾抽插幾下。至此，名片正反兩面和雙手都交代過了，沒有隱藏任何東西。

4　將 2 張名片左右分開。

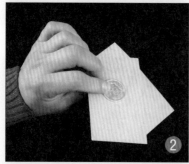

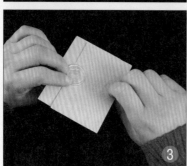

5 將2張名片合在一起，請觀眾伸出手來放在名片下方，一枚硬幣落到了觀眾手裡。

1 左手中藏一枚硬幣，並用這隻手去接觀眾的名片。把藏有硬幣的手伸到觀眾眼前，反而不容易引起懷疑。

2 接過名片後，硬幣自然位於2張名片的下面。

3 名片正面朝上，拿起最上面的名片插到硬幣上面。將兩張名片以這種方式抽插幾下。

4 將最上面的名片插在硬幣下面，這樣硬幣就到了2張名片中間。

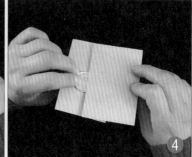

5 將名片背面朝向觀眾，抽出硬幣後面的名片插到最前面。

6 保持名片背面朝前的姿勢，將2張名片抽插幾下，硬幣要始終位於名片的後面。

7 將2張名片分開，硬幣位於左手名片後面。 再合到一起時，2張名片將硬幣夾住。最後，拿名片的手一鬆，讓硬幣掉到觀眾手中。

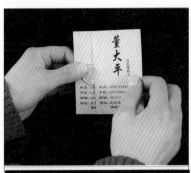

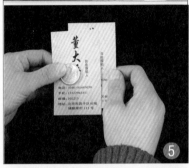

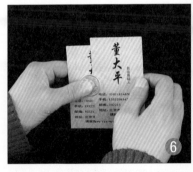

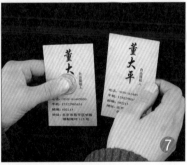

提示

　　將2張名片合在一起時，要將名片的上部捏緊，不能露出間隙。

十九　硬幣變鑰匙

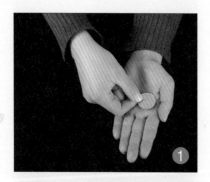

觀眾明明看見你的手裡握著一枚硬幣，過了一會兒卻變成了一把鑰匙。這是一個構思十分巧妙的小魔術，你在觀眾眼皮底下偷樑換柱，他卻渾然不知。

1 　表演者右手拿起1枚硬幣放進左手。

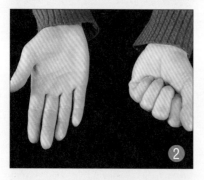

2 　左手握住硬幣。右手張開五指向觀眾交代手心和手背。

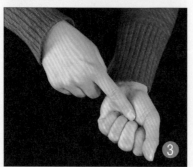

3 　用右手食指在左拳上劃動，同時對左拳中的硬幣說：「睡吧，聽話！別頑皮啊。」

4 表演者讓觀眾看左手拳眼，可以看到硬幣還在左拳中。

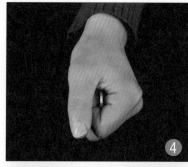

5 「哎，你別搗亂！」表演者握拳的手突然動了起來，彷彿硬幣在裡面掙扎。將左拳打開，硬幣已經變成了一把鑰匙。

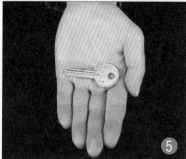

秘密

1 將鑰匙的圓柄藏在硬幣下面。

2 右手拇指和食指捏住硬幣和鑰匙，拇指遮住鑰匙的「牙齒」部分。將硬幣和鑰匙放入左手。

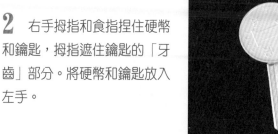

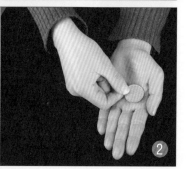

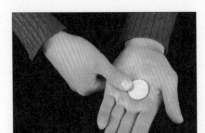

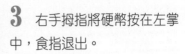

3 右手拇指將硬幣按在左掌中，食指退出。

4 左手握住硬幣和鑰匙。

5 右手拇指從左手退出。

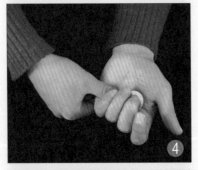

6 左拳翻轉，拳心朝下。在左拳翻轉的一瞬間，小指和無名指握住鑰匙，食指和中指略打開，讓硬幣落在食指和中指上。

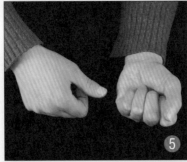

7 左手食指和中指將硬幣按在手掌魚際處，接著指尖往手心方向挪動一點，壓住硬幣的邊緣。

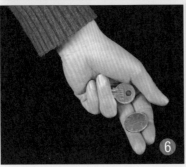

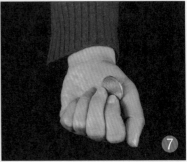

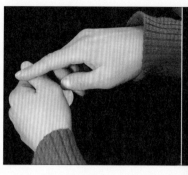
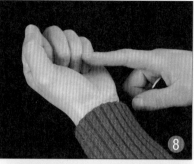

8 右手食指伸直，其餘手指半握拳。一邊和硬幣說話，一邊用食指在左拳上劃動，同時轉動左拳。當右手拇指和中指移到硬幣處時，將硬幣夾住並帶到右手掌心。

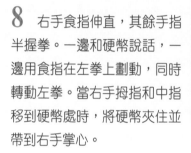
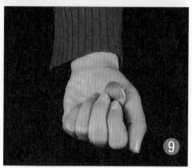

9 將拳眼打開一點讓觀眾看鑰匙的圓柄，觀眾以為硬幣還在手中。右手自然垂下，趁觀眾看你的左拳之機，右手將硬幣塞進口袋。

提示

1. 右手拿著硬幣和鑰匙放入左手時，食指尖要與拇指大約呈 90 度，這樣的姿勢便於食指退出。

2. 左手握硬幣和鑰匙時要注意四指的順序，應該從小指到食指依次握住。這樣右手拇指退出時才不會露出鑰匙。

3. 不要讓硬幣和鑰匙在手中碰響。

二十　硬幣不翼而飛

觀眾親手將一枚硬幣放到你手中，並抓住你的手腕，不讓你有任何動作，但你還是有辦法讓硬幣消失。

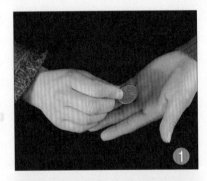

1 表演者伸出左掌，請觀眾將一枚硬幣放入手中。

2 握拳，翻轉，拳心朝下。

3 請觀眾抓住手腕。

4 張開手掌，硬幣不見了。

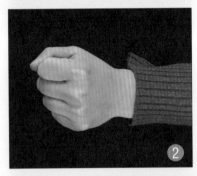

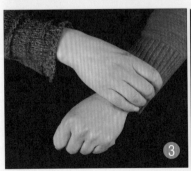

1 拳頭翻轉的一瞬間，手掌略張開，讓硬幣落在食指和中指上。

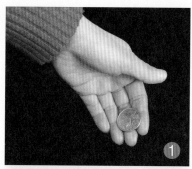

2 握拳，食指和中指將硬幣按在手掌魚際處。硬幣留在魚際處，食指和中指指尖往回收，壓住硬幣的邊緣。

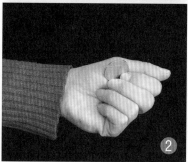

3 在請觀眾抓住你的手腕之前，你很自然地用右手握一下左腕作為示範。在右手向左腕移動的過程中，左手食指和中指微微一鬆，硬幣落入右手。

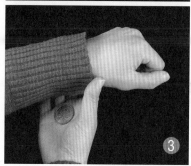

提示

　　右手握左腕的動作要輕快，接硬幣時不能有任何停頓。這個動作看似簡單，要做到自然逼真還需要下點功夫。另外，做這個動作時要與觀眾說話，以分散其注意力。

二十一　硬幣穿透褲兜

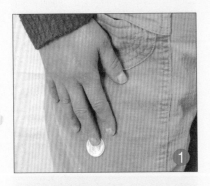

學會這個魔術，你可以讓一枚硬幣穿透褲子跑到褲兜裡去，忽而又從褲兜裡跑到外面來。

1　表演者右手將一枚硬幣壓在褲兜的外側。

2　將硬幣連同褲兜外側的布拎起。

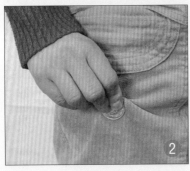

3　拇指將拎起的布向下壓住硬幣。

4　左手將硬幣下方的布往下拉，硬幣逐漸露了出來。

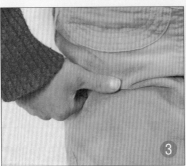

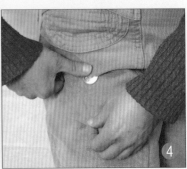

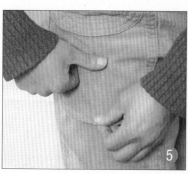

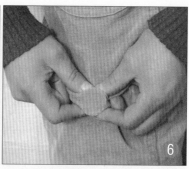

5 表演者重複剛才一系列動作，然而這一次硬幣卻不見了。

6 硬幣哪去了呢？表演者捏住褲兜處，可以清晰地看到硬幣的輪廓，原來硬幣穿透布料跑到褲兜裡去了。

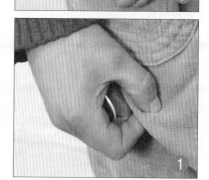

7 表演者再次將褲兜處的布疊起，拉平，硬幣穿透褲兜冒了出來。

　　第二次拎起褲兜處的布壓住硬幣時，右手中指輕輕一勾，將硬幣帶到了手心。至於褲兜裡的硬幣，當然是事先準備好的。

提 示

　　表演節奏要快一點，但動作要清晰流暢。忽而把硬幣變到褲兜裡去，忽而又變到外邊來，讓觀眾目不暇接，來不及琢磨你的秘密。

二十二　硬幣飛渡

魔術師把一枚硬幣放在自己手中握住，將手打開時，這枚硬幣竟然跑到觀眾手中去了。這是一個讓觀眾驚嘆不已的魔術，其中包含了兩種非常實用的硬幣魔術手法，練好了你可以受用一輩子。

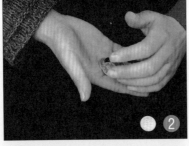

1 表演者將 6 枚硬幣撒在桌上。

2 撿起其中的 5 枚，請觀眾用手握住。

3 表演者拿起剩下的 1 枚，放進自己的左手握住。

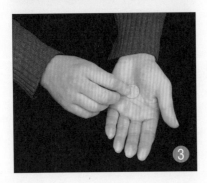

4 表演者喊一聲「走」，將左手張開，手中的硬幣不見了。

5 請觀眾張開手，原來的 5

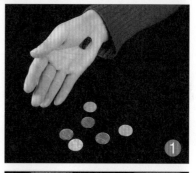

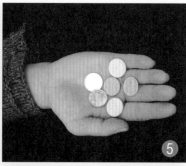

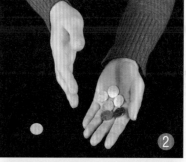

枚硬幣變成了6枚。

1 右手中一共有7枚硬幣，將6枚硬幣撒在桌上，還有1枚卡在掌心。

2 右手將桌上的5枚硬幣一一撿起扔進左手，邊扔邊數，扔第5枚時連同掌心暗藏的那枚一起扔進左手，這時左手馬上握拳，實際上握住了6枚。

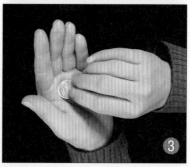

將左手中的硬幣倒進觀眾的手中，請他握住。由於觀眾親眼看著你數的，因此不會懷疑。

3 右手拿起桌上剩下的1

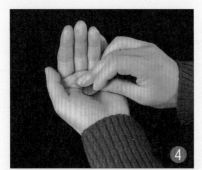

枚硬幣往左手中放，右手的姿勢是食指在上，拇指在下捏住硬幣的邊緣。

4 左手合攏至遮住右手時，右手中指迅速伸出，搭在硬幣上。

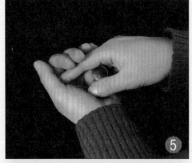

5 在左手握拳的一瞬間，右手中指一勾，將硬幣帶向左手掌心。

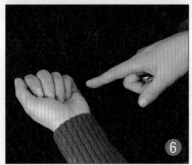

6 最後右手食指從左手中退出。當你將左手中的硬幣變走時，觀眾的注意力會集中在你的左手上，你可以趁機將右手中的硬幣塞進口袋，或者藏在某個順手的地方。

提示

中指將硬幣帶出的動作要做得輕而快，一定要在左手合攏到遮住觀眾的視線時才開始做這個動作。

二十三　硬幣神秘上升

這是一個讓女孩驚叫的魔術。你把一枚硬幣握在手裡，請女孩將手蓋在你的手上，硬幣竟會神秘地上升到她的手背上去。

1 表演者右手拿起 1 枚硬幣放進左手。

2 左手拳心朝下，請觀眾伸出手蓋在表演者的拳背上。

3 表演者右手在觀眾的手背上輕輕撫摸，並喊一聲「上來」。

4 表演者拿開右手，觀眾驚訝地發現自己的手背上出現了 1 枚硬幣。

5 表演者張開左拳，手上的硬幣已經消失了。

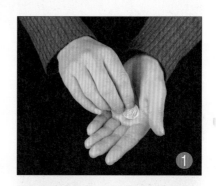

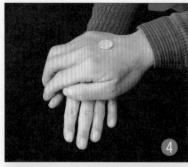

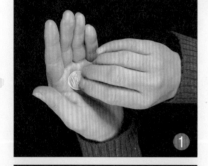

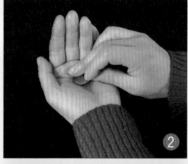

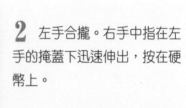

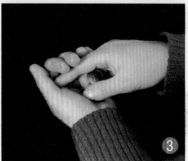

秘　密

　　這個魔術包含了兩個基本
的硬幣手法，首先我們來看左
手中的硬幣是怎麼消失的：

1　左手張開。右手食指在
上，拇指在下捏住硬幣放入左
手。

2　左手合攏。右手中指在左
手的掩蓋下迅速伸出，按在硬
幣上。

3　右手中指彎曲，將硬幣帶
進右掌心。

4　左手握拳，右手食指從左
手中退出。

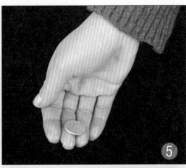

接下來是將硬幣變到觀眾手背上的過程：

5 右手垂下，讓硬幣落在中指和無名指上。

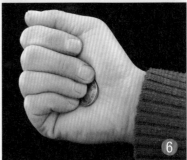

6 中指和無名指將硬幣送到掌心便於卡住硬幣的位置。

7 手掌肌肉輕輕用力卡住硬幣，五指自然放鬆。

右手在撫摸觀眾的手背時，將硬幣輕輕放下。由於手背不是很敏感，只要你動作輕一點，觀眾是不會發覺的。

提 示

1. 右手將硬幣偷走後，你的眼睛始終要看著左手，要想像左手中真的有硬幣，要知道你的神情會極大地影響觀眾的注意力。

2. 你最好與觀眾多說說話，讓硬幣在右手中捂熱之後再往觀眾手上放，否則冰涼的硬幣很容易被發現。

二十四　硬幣瞬間貶值

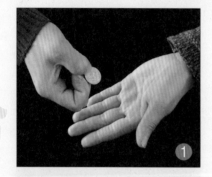

觀眾明明看見你把一個１角的硬幣扔到他手中，可是過一會兒再看手上，１角變成了２分。真讓人不敢相信自己的眼睛。

1　表演者拇指和中指夾住１枚１角的硬幣，對觀眾說：「請伸出手，我要把這個硬幣彈到你的手中，然後用另一隻手把它搶回來，所以你接到硬幣後要立即握住，不讓我搶走。我們比比看誰的動作快。」

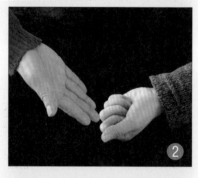

2　表演者將硬幣彈進觀眾手中，沒等表演者伸手搶，觀眾立即把它緊緊握住。

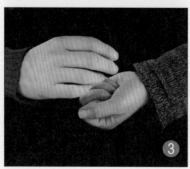

3　「動作真夠快的！」表演者嘆道。「現在請你繼續握緊它。」說著從口袋裡掏

出一些看不見的「魔術粉」灑在觀眾手上。

4 請觀眾張開手，1角的硬幣變成了2分的。

1 在1角的硬幣上貼一點雙面膠。

2 將一角的硬幣黏在右手中指背面。

3 拇指壓在1角的硬幣上，同時在掌心藏1枚2分的硬幣。

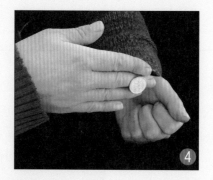

4 右手做一個彈手指的動作，1角的硬幣翻到了手背，同時將兩分的硬幣扔到觀眾手中。觀眾唯恐你把硬幣搶回去，因此不等細看就會立即握住。

右手借掏魔術粉之機，將一角的硬幣藏進口袋。

提　示

將硬幣扔到觀眾手中後，左手要真的做一個搶的動作，但一定要比對方慢半拍。

二十五 算出別人年齡的妙法

在網上聊天時，如果你想知道對方的實際年齡，可以和對方玩一個數字魔術，對方會在不知不覺中把自己的年齡透露出來。

1 首先請對方在 1 – 9 中選出自己最喜歡的數字。

2 把這個數字乘以 2。

3 加 5。

4 乘 50。

5 如果對方今年的生日已經過了，把得數加上 1755，如果還沒過，加 1754。

6 用得數減去出生的那一年。

7 最後請對方把結果告訴你。最後兩位數就是其年齡，前面的數字則是對方最喜歡的數字

提示

不要告訴對方你正在算年齡，否則對方可能不配合，如果你說是推算數字和命運之間的關係，大多數人都會積極參與的。

二十六　猜電話號碼
的絕招

　　如果你在網上和人聊天想知道對方的電話號碼，又怕對方不肯告訴你，怎麼辦？別急，和她玩一個數學小魔術就套出來了。

1 請對方打開電腦上的計算器。

2 輸入前四位數字。

3 乘80。

4 加1。

5 乘250。

6 加後四位數字。

7 再加後四位數字。

8 請對方告訴你運算的結果，你很快就得到了她的電話號碼。

秘　密

　　將對方的運算結果減250，再除以2。

這是一個利用數字規律表演的魔術，你請觀眾從一本書中挑選一個字，而這個字是什麼你早就知道了。

表演者拿出一本書對觀眾說：「我想請你用數學的方式從書裡選一個字。你想試試嗎？」

「想。」

「那好，請選一個三位數，第三個數字要比第二個數字小，第二個數字又比第一個數字小，比如 321、865、932。」

「我選 761。」

「761 反過來是什麼？」

「是 167。」

「761、167。現在你實際上選擇了兩個數字，不知用 761 減 167 會有什麼結果，你願意試一下嗎？」

「願意。」

「那好，請告訴我答案。」

觀眾算了一下，回答說：「是 594。」

「594 反過來呢？」

「495。」

「用 594 加 495 會出現一個奇妙的結果，你能告訴我答案嗎？」

「是 1089。」

「好的，現在你已經選出你要的字了。就是 108 頁第九個

字。」

　　觀眾拿起書，翻到 108 頁，只見裡面夾著一張紙，紙上寫著一個「張」字。再看這一頁的第九個字，也是「張」。而這位觀眾正好姓張。

　　表演者對觀眾說：「看來你是個很獨立的人，選來選去最後選擇了自己。」

　　1089 在魔術界被稱為「永恆的 1089」，用任何一個的呈遞減關係的三位數按上述方法運算，最終都會得出 1089。你要做的就是使觀眾覺得這個數是他自己選擇的。文字的解釋餘地是很大的，本例中對「張」的解釋同樣適合於「我」、「自」、「吾」、「獨」等字。

提示

　　你預言的字不一定取第 108 頁第 9 個字，也可以是第 10 頁第 8 行第 9 個字，或者第 10 頁第 89 個字。預言的字也不一定從書上找，報紙也可以的。總之，這個字最好和觀眾有一定的聯繫，或者具有特殊含義，如「愛」、「喜」、「好」、「美」等。

二十八　繩索解脫妙法

魔術師將繩子的兩端繫在一位觀眾的兩隻手腕上。另一根繩子從這位觀眾的懷中穿過，兩端繫在另一位觀眾的手腕上。在不解開繩結的情況下，無論兩位觀眾怎麼折騰也無法分開，而魔術師只需幾秒鐘就輕鬆搞定。

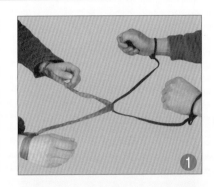

1 將一根繩子的兩端繫在一位觀眾的兩隻手腕上。將另一根繩子從這位觀眾的懷中穿過，繫在另一位觀眾的手腕上。2位觀眾被連在了一起。

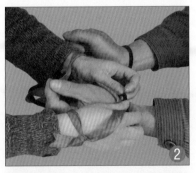

2 2位觀眾用盡辦法也沒能分開。

3 魔術師只做了幾個簡單的動作就把他們分開了。

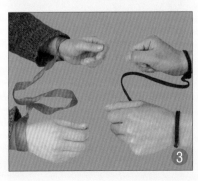

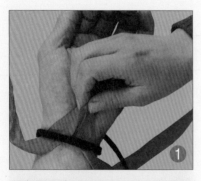

1 拿起一位觀眾雙手間的繩子的中段由裡往外穿過另一位觀眾手腕上的繩圈。

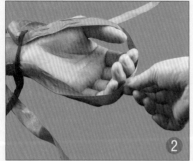

2 將穿出來的繩子拉長，從手掌套過去。

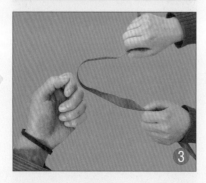

3 兩根繩子即可脫開。

提示

繩子可以長一點，這樣觀眾在解脫時就會在身上繞來繞去嘗試各種方法，相信所有在場的人都會開懷大笑的。

二十九　繫不上的結

你可以在觀眾眼皮底下將繩子繫成一個結，然後將繩子一拉，這個結就消失了。

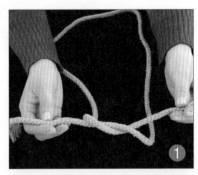

1 表演者拿出一根繩子，按打結的方式將繩子繞成一個繩圈。

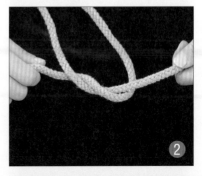

2 表演者抓住繩子的一頭，請觀眾抓住另一頭。

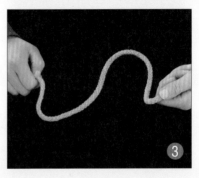

3 將繩子一拉，這個結消失了。

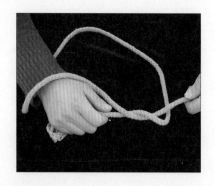

　　將繩子繞成一個能夠打結的繩圈。將一個繩頭交給觀眾的同時，你的右手從繩圈中穿過，抓住另一個繩頭。看起來是要將繩子拉緊，其實是在解繩結。

提　示

　　繩子打結的動作要清晰，給觀眾留下拉緊繩子肯定會出現一個結的印象。右手穿過繩圈拉繩頭的動作要快而隱蔽，要在觀眾抓另一個繩頭的瞬間完成。

三十　剪不斷的線

　　把一根線穿過吸管，然後把吸管剪斷，奇怪的是線卻完好無損。

1　表演者將一根線穿過吸管。

2　請觀眾抓住線的一端拉一拉，證明吸管和線都沒有問題。

3　表演者將吸管從中間對折，拉一拉露在吸管外面的兩個線頭，表明線仍然在吸管中。

4　將吸管折成的銳角剪去一截，顯然吸管內的線也一起被剪斷了。

5　將線拉直，奇怪的是線居然沒有斷，而被剪斷的吸管分明還套在線上。

①

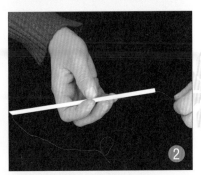

②

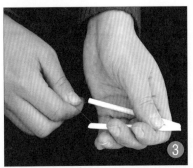

③

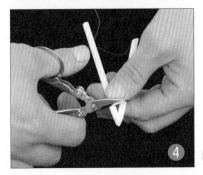

④

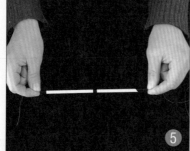

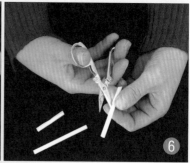

6 表演者將剪下來的吸管撿起來，用剪刀縱向剪開，再把線上的兩截吸管也縱向剪開，請觀眾檢查吸管內部，再次證明吸管沒有任何問題。

1 事先用鋒利的刀片在吸管中段劃一條近 4 公分的縫。

2 從中間將吸管對折後拉動線的兩端，表面上是為了證明線還在吸管中，其實是為了把中間的一小段線從吸管的縫隙處拉出來。剪斷的只是沒有線的銳角部分。

最後將吸管縱向剪開則是為了掩飾秘密。

提 示

劃吸管的刀片一定要鋒利，這樣加工出來的吸管即使讓觀眾拿在手上也不容易被發現。

三十一　巧解手鐲

　　一根繩子在手鐲上繞兩圈，你抓住繩子的兩頭，別人無論如何也不能把手鐲解下來。換了你來解，只需 1 秒鐘就可輕鬆搞定。

1　表演者將一根繩子在手鐲上繞兩圈，再抓住繩子的兩頭，請觀眾把手鐲解下來。

2　觀眾用盡辦法也解不下來。

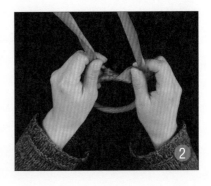

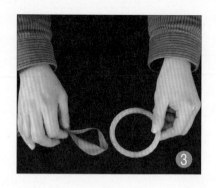

3 表演者把繩子的兩頭交給觀眾抓住，然後雙手合蓋在手鐲上，轉眼間就把手鐲解了下來。

1 請觀眾解手鐲時，繩子的繞法如圖。

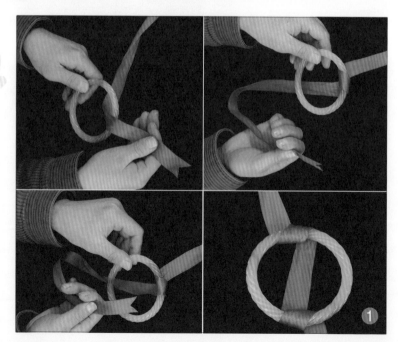

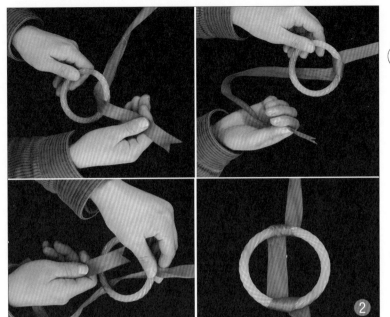

2 自己解手鐲時，繩子的繞
法如圖。

3 最後，按圖中所示方法將
手鐲解下。

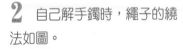

提 示

　　自己解手鐲時，繞完第一圈後，要用手捏住再繞第
二個圈，這樣觀眾就不會留意到第二個圈繞法上的不
同。

三十二　取之不盡的香菸

學會這個魔術，香菸就會一根接一根，沒完沒了地從你手中冒出，你的手彷彿成了取之不盡的香菸機器。

1 表演者右手拿出一根菸。

2 將香菸放入左手。

3 左手倒握拳，香菸從拳頭中升起。

4 右手將左手上的香菸取下來。

5 將香菸放入口袋。

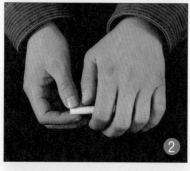

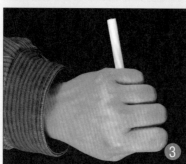

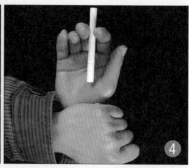

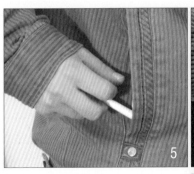

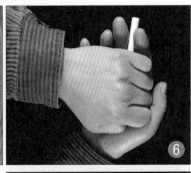

6 左拳中又冒出一根香菸，右手將這根香菸取下來後，香菸又從左拳中冒了出來。就這樣，左拳中源源不斷地冒出香菸來，取之不盡。

1 左手預先在虎口處夾一根菸。右手拇指和食指拿一根香菸往左手裡放。

2 右手中指在左手的遮擋下搭在右手香菸上。

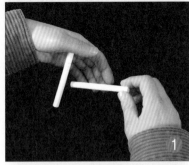

3 右手中指將香菸撥到手心。

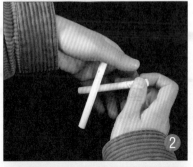

4 左手做一個握的動作，將原本藏在虎口間的香菸握住，右手從左掌後退出。

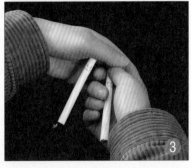

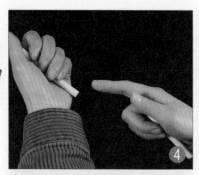

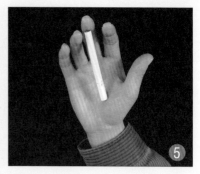

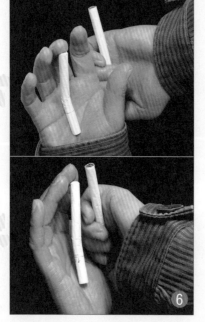

5 右手退出後自然落下，將香菸卡在中指和手心之間。

6 左手拇指將手中的香菸頂出後，右手去取左手的香菸，取菸時先以手背朝向觀眾，上舉到左手後面，然後翻轉，食指和中指夾住左手中冒出的香菸，與此同時，將藏著的香菸放入左手。

　　右手取下香菸後借放入口袋的動作將香煙卡在中指與手掌之間，準備再次將它放入左手。這樣反覆進行，香菸就取之不盡了。

提示

　　1. 藏有香菸的右手要放鬆，手指略微張開，這樣顯得更自然。

　　2. 對著鏡子反覆練習，注意右手的位置，不要暴露中指後面的香菸。

三十三　頭上香菸出沒

學會一個簡單的手法，你就可以把香菸吃下去再從耳朵裡拿出來。沒想到小小的香菸竟能玩出這麼有趣的魔術來，不過你可千萬別把玩魔術當成不戒菸的理由啊！

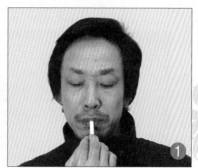

1　表演者將一根香菸塞進嘴裡。

2　張開五指，表明手中沒有香菸。

3　把香菸從耳朵裡取出來。

秘　密

1　香菸並沒有塞進嘴裡，而是頂進了手中。

2　香菸頂進手中後，五指伸直，張開，中指將香菸按在下嘴唇上，也就是說把香菸藏在中指的後面。這是一個短暫的交代動作，目的是

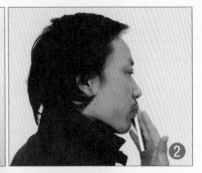
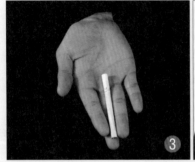
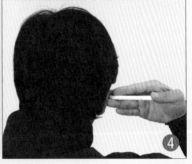

使人感覺香菸不在手上。

3 手離開嘴唇的一瞬間，用食指和無名指夾住香菸。

4 從耳朵裡取香菸時，中指對準耳孔，拇指將香菸頂出來，看上去就像從耳朵裡取出來一樣。

 提示

1.吞香菸時，你可以做一個誇張的吞嚥動作，觀眾會被你生動的表情所吸引，這樣就達到了轉移其注意力的目的。

2.用中指把香菸按在下嘴唇上是一個極為關鍵的細節。這個魔術很多人會玩，卻很少有人能做到逼真，原因正在於缺少了這一精妙的細節。

三十四 香菸消失

這裡面包含了一個基本的香菸魔術手法,在這個基礎上,你可以加上很多自己的變化。

1 表演者右手拿出一根菸。

2 左手將香菸抓過去。

3 左手握拳,告訴觀眾,這根菸聽到口令就會從拳頭中冒出來。表演者喊了一聲「出來」,香菸沒有出來。再喊一聲,香菸還是不出來。

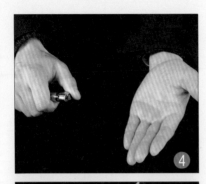

4 表演者說：「看來它是不見打火機不出來。」他從口袋裡掏出打火機，對手裡的香菸說：「這回火也有了，你該出來了吧！」香菸還是不肯出來。表演者將左拳張開一看，原來香菸已經消失了。

1 左手掌伸直，指尖朝下，手指略張，從右手上抓取香菸；右手位於左手後，指尖朝左，食指和中指夾在香菸的過濾嘴處。

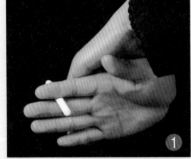

2 左手向香菸處移動，當左手遮住右手時，右手食指和中指彎曲。

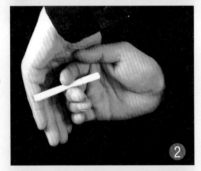

3 右手將香菸的過濾嘴夾在虎口處。

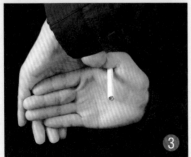

4 左手做抓取香菸的動作，右手五指伸直，略微張開，從左手中退出。

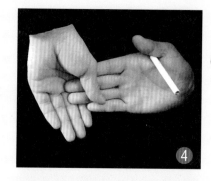

5 左右手分離後，右手自然垂下，借掏打火機的機會把香菸放進口袋。

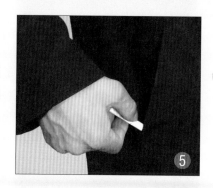

提示

1. 食指和中指夾住香菸時，香菸的角度與露出多少很關鍵，關係到你能否快速而流暢地將香菸夾入虎口，因此要多試幾次，找準位置。如果你手指比較長，過濾嘴就要露出多一些，並且偏向指尖一點。手指短的話，過濾嘴要稍往指根處偏。

2. 左右手分離時，要始終看著自己的左手，就像香菸真的在裡面一樣。

3. 對著鏡子多練習，直到沒有破綻。

三十五　神秘的菸灰

　　這是一個精彩的街頭魔術，許多世界頂尖的魔術師都把它作為即興表演的保留節目。這個魔術最迷人的地方就是它不需要任何手法就能達到驚人的效果。你只要把菸灰彈在自己的手背上，菸灰就會滲透到了你的手心。也許觀眾會說，這沒什麼，你事先在手心抹一點菸灰就是了。然而接下來的事情卻令人大吃一驚——觀眾手心也出現了菸灰！

1 表演者請觀眾把手伸出來，握拳。

2 表演者點燃一根香菸，吸了幾口之後，將菸灰彈在自己的手背上。

3 食指在手背上輕輕摩擦幾下。

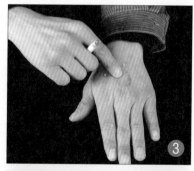

4 將手翻過來，手心上出現了菸灰。

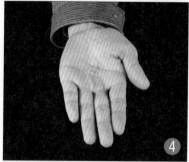

5 觀眾並不感到驚奇，因為表演者完全可能事先在手心抹一點菸灰。這時表演者請觀眾打開握拳的手，觀眾驚訝地發現自己的手心也出現了菸灰。

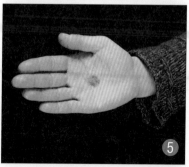

1 表演前在自己的左手心抹一點菸灰。

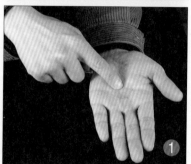

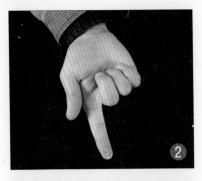

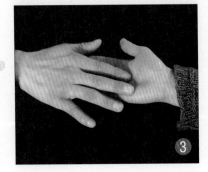

2 　然後在右手食指上沾一些菸灰。

3 　請觀眾伸出手之前，你先伸出左手示範一下，左手掌心朝下，手放低一點。有了你的示範，觀眾伸手的位置肯定也會偏低，這時你可以順理成章地用沾有菸灰的手碰一下她的手心，請她把手抬高一點。由於菸灰很輕，觀眾不會發覺自己的手心已經沾上了菸灰。

　　請觀眾握住拳頭之後才開始拿出香菸來點燃，這樣就會給觀眾一種心理暗示：菸灰是在你點燃香菸之後產生的。

提 示

　　碰觀眾的手心時動作要輕，接下來的表演要拖長一點，以使觀眾淡忘這一細節。

三十六　忽隱忽現的香菸

你本來空空的手上突然出現一根菸，當別人想拿這根菸時，它又神秘消失了。這是一個令人驚訝的魔術，也是一個很詼諧的小品。

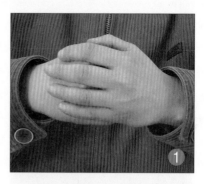

1 朋友們聚會時，表演者打算和小王開個玩笑，便故作驚喜地對小王一抱拳，說：「哎呀！王大俠來啦，幸會幸會！」

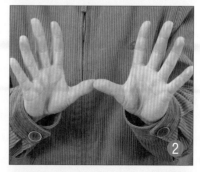

2 「請王大俠抽根菸。」表演者在小王面前張開雙手，可是手上什麼也沒有。

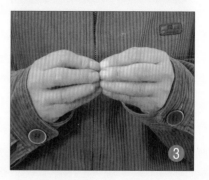

3 表演者將雙手合攏，十指相對。

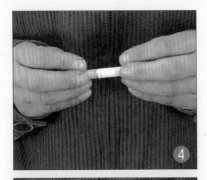

4 雙手慢慢分開，一根香菸
出現在手中。

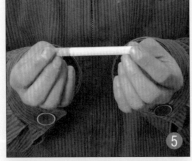

5 表演者雙手拿著香菸，恭
恭敬敬地遞給小王。

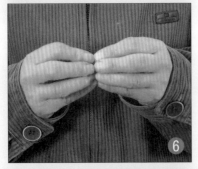

6 小王剛要接香菸，表演者
雙手恢復十指相對的姿勢。

7 張開雙手，香菸不見了。

8 表演者再次抱拳說：「香菸跑掉了，還請王大俠多多包涵。」

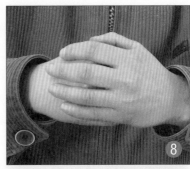

9 表演者攤開雙手，交代正反兩面，香菸真的已經消失得無影無蹤。

這個魔術的手法可以分為兩個部分，即香菸的出現和消失。我們先來看香菸是怎麼出現的：

1 事先把一根香菸插在左手的襯衫袖口裡。

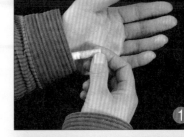

2 抱拳時左手在前右手在後，右手捏住袖口裡的香菸。

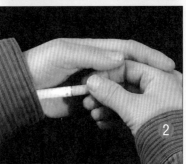

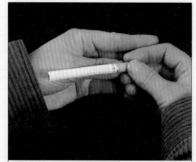

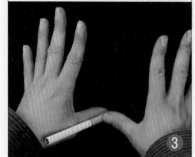

3 右手將香菸抽出來，右手拇指將香菸按在左手大拇指後面，然後張開雙手。

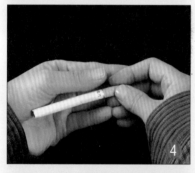

4 雙手五指合攏，右手捏住香菸，左手拇指翻上來，蓋住香菸。

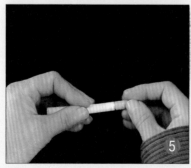

5 右手將香菸抽出。

再來看看香菸是怎麼消失的：

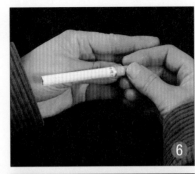

6 左手拇指繞到香菸前面，雙手逐漸對攏，讓香菸位於左手拇指的外側。

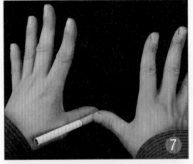

7 右手拇指將香菸按在左手拇指的背面，張開雙手，表示香菸已經不在手上。

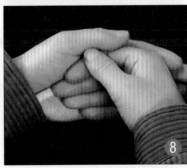

8 抱拳，右手將香菸塞進左袖，右手中指將它頂到深處。

提示

　　1. 將香菸按在左手大拇指的指甲上容易掉，也可以進去一點，按在肉上。

　　2. 表演節奏要快一點，讓香菸在你手中忽隱忽現，令觀眾目不暇接。

三十七　巧猜數字

　　掌握了觀眾的心理和一定的引導技巧，你就能猜觀眾心裡所想的數字了，成功率在百分之九十以上。

　　表演者對觀眾說：「請你在 50 到 100 之間想一個偶數。當然，這是一個兩位數，最好這兩位都是偶數，而且不要相同。……想好了嗎？」

　　「想好了。」

　　「好，請告訴我這個數裡面有沒有 6。」

　　「有。」

　　「好的。請記住這個數，現在我再猜另一個數。這一次你在 1 至 50 中想一個奇數，這個奇數也由兩個奇數組成，最好不要相同，比如 11，兩個數都是 1 就不要選，像 13、15、17 這樣的數就很好。明白了嗎？」

　　「明白了。」

　　「想好了嗎？」

　　「……想好了。」

　　「我先說你想的那個偶數，應該是 68，對不對？」

　　「對！」

「我再來說奇數，……這個稍微難一點，不是 35 就是 37。應該是……37。我猜對了嗎？」

「對了！」

50 到 100 之間的不重複的偶數，感覺上有很多，實際上只有 8 個，即 60、62、64、68、80、82、84、86。這些數中，最容易想到的是 68，其次是 86。

你在問觀眾有沒有 6 時，如果他立即說有，說明這個數在前面，一下子就能想到，這時你可以猜 68；如果觀眾停頓一下才說有，表明這個數在後面，你可以猜 86。

如果觀眾說沒有 6，就只剩下 80、82、84 這三個數了，其中 84 出現的概率最高，其次是 82，為保險起見，你可以說「不是 84 就是 82……」觀察一下對方的表情，實在得不到什麼信息，最後就說 84。這樣，即使你猜錯了，對方也會覺得你至少說過正確答案。

1 到 50 之間兩位數的奇數，同樣讓人感覺有很多，排除重複的，其實也只有 8 個，13、15、17、19、31、35、37、39。由於你舉例時已經說過 13、15、17，觀眾一般不會重複你剛剛說過的，也不會順著你的思路去想 19，那麼剩下的就是 31、35、37、39 了，其中 37 最容易想到，其次是 35，為了保險，你可以說不是 35 就是 37，最後才說 37。

這是一個令人稱奇的心理魔術。透過巧妙的安排，你可以準確地猜出觀眾手裡的零錢數目、心裡默想的一樣東西和將要選擇的一個圖形。

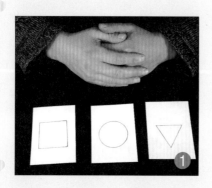

1 表演者請3位觀眾配合表演。首先，表演者在3張紙片上分別畫1個正方形、1個圓形和1個三角形，放到觀眾A的面前。

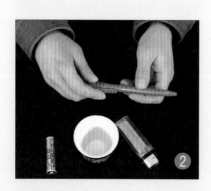

2 然後請觀眾B從房間裡隨便找幾件小東西放在面前。他找來了1個打火機、1個杯子、1節電池和1支圓珠筆。

3 表演者請觀眾 C 將身上所有的硬幣掏出來，不要數，放在手裡握住。

4 第一個預測開始了。表演者拿起筆在一個本子上寫幾個字，對觀眾 C 說：「我已經把你手裡錢的數目寫下來了。」

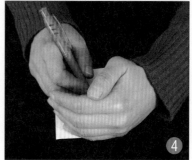

5 表演者撕下剛才寫字的那頁紙，在紙上寫下序號「1」，壓在一本書下。

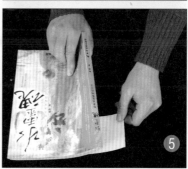

6 請觀眾 C 將手中的錢數一遍，共有 1 元 7 角。

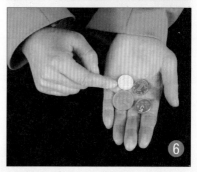

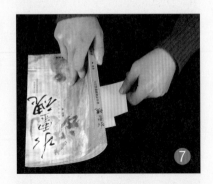

7 接下來，進行第二個預測。表演者對觀眾B說：「請你在桌上的幾件東西中默想一件，不要說出來，等我把結果寫在紙上後，你再拿起那件東西。」表演者沉思片刻，在本子上寫下預測結果，然後把這一頁撕下來，寫上序號「2」，也壓在書下。

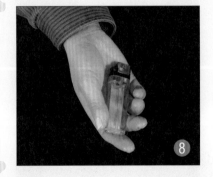

8 請觀眾B把他默想的東西拿起來，他拿的是打火機。

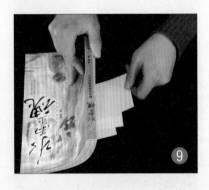

9 第三個預測開始了。表演者告訴觀眾A，在他做一件事情之前，自己就能預先知道結果。表演者在本子上寫下預測結果，同樣撕這一頁，寫上序號「3」，壓在書下。

10 表演者請觀眾 A 用手指一下 3 個圖案中的一個。觀眾 A 指的是圓形。

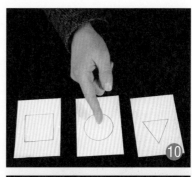

11 表演者拿出寫有預言的三張紙，1 號寫的是 1 元 7 角，2 號寫的是打火機，3 號畫了一個圓。所有的預測結果都是對的。

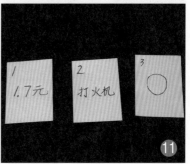

祕　密

1 你在預測錢的數目時，不要寫錢數，而是在紙上畫一個圓圈，然後告訴觀眾你要給它標上序號「1」，但實際上你寫的序號是「3」。將預測結果壓在書下後，請觀眾 C 數手中的錢。這時你就知道了錢數。

2 預測觀眾 B 默想的東西時，把錢數寫在紙上。告訴觀眾，你要標上序號「2」。實際上你寫的是「1」。做完這些後，請觀眾 B 拿起他所想的物品，這樣你就知道了正確答案是打火機。

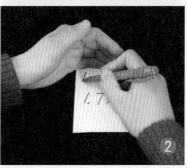

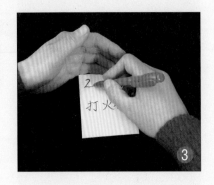

3 預測觀眾 A 的選擇時，在紙上寫下打火機，然後聲稱要標上序號「3」，實際上寫的是「2」。

最後的問題是如何引導觀眾 A 選擇圓形了。觀眾選擇時可能出現兩種情況。

第一種情況：他指的是圓形，這當然再好不過了。

第二種情況：他指的不是圓形。這裡假設他指的是三角形，你馬上把它拿出去，然後對他說：「好，你已經排除了一張，現在還剩兩張，請你任意拿出一張來。」如果他拿的是圓形，你就告訴他這是他親手挑出的圖案。如果他拿的是正方形，你就告訴他正方形也排除了，最後的結果是他留下了圓形。

提示

1. 寫預測結果和序號時不能讓觀眾看到內容。

2. 不要剛知道了頭一個觀眾的答案就馬上寫下一個預言，兩個預測之間的間隔要長一點，可以與觀眾說說話，總之不要讓觀眾把上一個答案和下一個預言聯繫起來。

3. 在觀眾面前擺放 3 個圖形時，圓形要放中間。實踐證明，圓形放在中間被選中的概率更高。

三十九　心靈操作術

這是一個神奇的魔術，在整個表演過程中你始終不接觸牌，就能使觀眾手中的牌按你的意願出現奇妙的組合，彷彿觀眾的心靈被你操縱了一樣。

1 表演者請觀眾將一副牌任意洗亂。

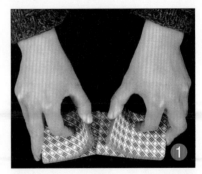

2 請觀眾將牌扇形展開，牌面朝向表演者。

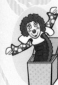

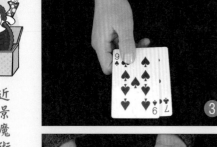

3 請觀眾把梅花 7 和黑桃 9 拿出來擺在桌上。

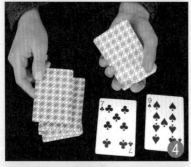

4 請觀眾將手中的牌碼齊,然後從牌背開始往下發牌,牌要發成一撮,發多少由觀眾自己決定。

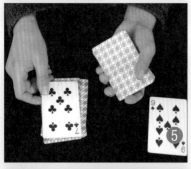

5 觀眾停止發牌後,請他將梅花 7 牌面朝上放在發下去的牌疊上。

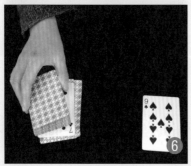

6 請觀眾將手中的牌蓋在梅花 7 上。

7 請觀眾拿起桌上的牌疊繼續發牌，發多少由他決定。

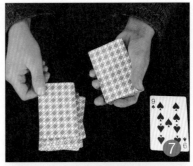

8 觀眾停止發牌後，請他將黑桃9面朝上放在發下去的牌疊上。

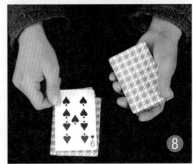

9 請觀眾將手中剩餘的牌蓋在黑桃9上。

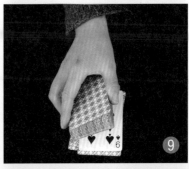

10 表演者對觀眾說：「梅花7和黑桃9都放到了牌疊裡面，剛才發多少牌是由你決定的，因此這兩張牌所處的位置也是由你決定的。」接著請觀眾將桌上的牌疊抹開，除梅花7和黑桃9牌面朝上外，其餘的牌全都牌面朝下。

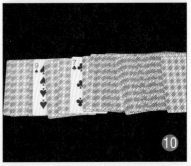

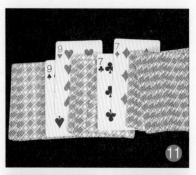

11 表演者請觀眾將與梅花7和黑桃9相對的兩張牌翻開，竟然是方塊7和紅桃9，正好配成兩對。牌是觀眾洗的，發多少也由觀眾決定，表演者始終不曾接觸過牌，卻出現了如此奇妙的組合。

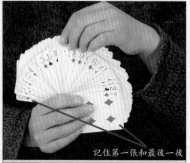

記住第一張和最後一後

請觀眾拿出點數相同的兩張牌

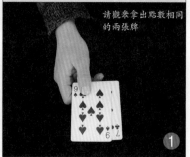

觀眾將牌扇形展開時，快速記住第一張和最後一張，本例中是方塊7和紅桃9。根據這兩張牌的點數，請觀眾拿出點數相同的另外兩張牌，本例中是梅花7和黑桃9。然後按前面所說的方法表演就行了。

提 示

一定要記住方塊7是牌疊的第一張，紅桃9是最後一張。把桌上的兩張牌往牌疊中放時，別忘了先拿梅花7，再拿黑桃9，否則就會配錯。

四十　貓怕老鼠

　　這是一個搞笑的心理小魔術，你只要耍一點小花招，再謹慎的人也難免會說出「貓怕老鼠」這樣荒謬的話來。

　　表演者：「你能配合我表演一個魔術嗎？」
　　觀眾：「好啊。」
　　表演者：「我想請你把『老鼠』這個詞快速地唸 10 遍。唸完後我會問你一個問題，你必須在 1 秒鐘內回答。好嗎？」
　　觀眾：「好的。」
　　遊戲開始了。觀眾唸完 10 遍，表演者立即問他：「貓怕什麼？」觀眾的回答居然是「老鼠」。嘿嘿。

　　其實沒有什麼秘密，就是利用了人的思維慣性，就像百米賽跑的運動員跑到終點無法立即停住一樣，都是慣性。

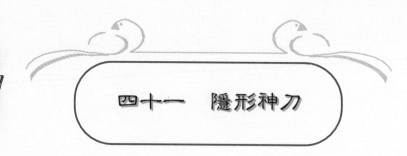

四十一　隱形神刀

　　魔術師伸出手掌，對著一根沒有剝皮的香蕉做一個切的動作，剝開皮一看，香蕉肉已經被切斷了。

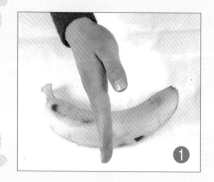

1　表演者拿出一根香蕉請觀眾檢查，確定這是一條完好的香蕉。表演者伸出手掌，在香蕉上方做了一個切的動作，並沒有真的碰到香蕉。

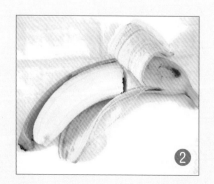

2　請觀眾剝開香蕉皮，驚訝地發現在表演者切過的部位，香蕉肉已經斷開了。

找一條有斑點的香蕉。表演前用細針從斑點刺進香蕉，在裡面橫切一下。

提示

　　注意保持香蕉的形狀，針插進去只要切斷大部分果肉，剝開皮後自然就斷了。

四十二　手臂撐麻花

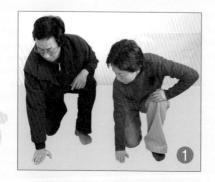

如果你把自己的手臂扭轉一圈以上，準會嚇人一跳。有機會你不妨用這個魔術和朋友開開玩笑。

1 表演者右膝落地，右手掌撐在地上，請觀眾做同樣的動作。

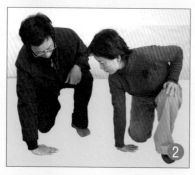

2 表演者將右手掌向左轉動，請觀眾也這麼做。

3 表演者將右手掌向後轉動，觀眾轉到這裡再也轉不動了。

4 表演者繼續轉動右臂，直
到超過 360°。

秘 密

1 先向觀眾做右手撐地的示
範動作，當觀眾模仿你的姿勢
時，你告訴他右手五指應該朝
左。

2 趁觀眾注意自己的姿勢，
你迅速將手臂向右扭轉近 360
度，當兩個人同時轉動手臂
時，你的姿勢看似與觀眾一
樣，其實你的轉動是使手臂回
到示範時的狀態，自然是輕而
易舉。

提 示

　　轉動手臂時，身體也要配合轉動，以加大轉動幅
度。

四十三　音樂噴泉

你可以用隨手可得的物品快速製作一個音樂噴泉。這個迷人的小魔術不需要任何手法，也沒有什麼機關，因此不存在露餡的問題。你只要找一個可樂瓶、一支圓珠筆，好戲馬上就開演。

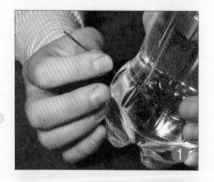

1 表演者在一個可樂瓶裡灌滿水，用針在瓶子的下部扎一個眼。

2 隨即有一股細小的水流噴射出來。

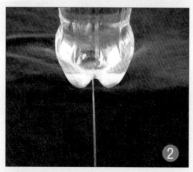

3 表演者拿出一支圓珠筆，一邊吹著口哨，一邊用圓珠筆在噴泉周圍打拍子。奇怪的是，噴泉好像能聽懂音樂，竟隨著口哨聲有節奏地扭動起來。

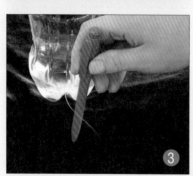

4 一旁觀看的人覺得好玩，拿過表演者的圓珠筆來，也想指揮噴泉跳舞，然而噴泉毫無反應。

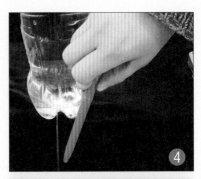

秘密

1 你只要讓圓珠筆帶上靜電就行了。在表演之前你可以暗自把圓珠筆在化纖材料上摩擦幾下。如果手頭沒有化纖材料，那就往頭髮上擦吧，效果也很好。

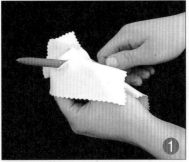

2 如果觀眾想試試，你就讓圓珠筆淋點水，用手在圓珠筆上一抹，靜電就會消失，「魔棍」自然也就不靈了。

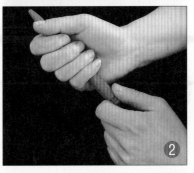

提示

1. 乾燥的天氣靜電比較強，表演效果更好，噴泉甚至會圍繞「魔棍」打起捲來。

2. 「魔棍」不限於圓珠筆，其他容易起靜電的物品，如塑膠梳子、玻璃棒等都可以。

四十四　會爬坡的戒指

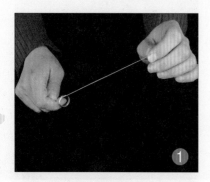
①

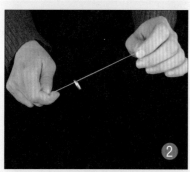
②

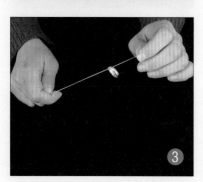
③

有一種叫做「意念致動」的特異功能，據說能靠人的意念使物品移動，這種能力是真是假還有待檢驗。現在我們可以用魔術達到同樣的視覺效果，管它真假，先過把癮再說吧。

1　表演者將一根橡皮筋穿過一枚戒指，橡皮筋兩端一高一低，形成斜坡，戒指位於橡皮筋的最低處。

2　集中意念凝視戒指，過了一會兒，戒指開始向高處移動。

3　最後戒指竟爬到了斜坡的頂端。

1 　右手捏在整根橡皮筋的一大半處。

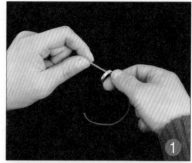

2 　將橡皮筋拉長，左高右低，戒指位於低處。

3 　右手慢慢放出橡皮筋，戒指就跟著收縮的橡皮筋往上移動了。

提 示

　　1. 橡皮筋的粗細要均勻，否則其收縮容易被發現。

　　2. 右手拇指和食指上最好抹點油，以便橡皮筋均勻放出。

四十五　會跳的名片

把一張名片插入一疊名片中，這張名片能自己跳出來。所有的名片在表演前都讓觀眾檢查過，沒有什麼特殊之處，但是到了魔術師手裡卻彷彿有了生命。

1 表演者拿出一疊名片請觀眾檢查。

2 檢查完後請觀眾把名片正面朝上，分兩摞放在桌上。

3 表演者將兩摞名片抹成兩排，然後對觀眾說：「這些名

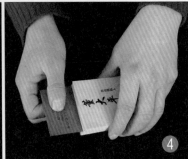

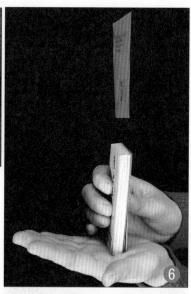

片都是一樣的，它們非常排外，如果放 1 張不同的名片進來，它們會群起而攻之。」

4 見觀眾不信，表演者將桌上的名片收起來，拿出 1 張不同的名片插入其中。

5 右手將整疊名片豎立著放在左手掌上。

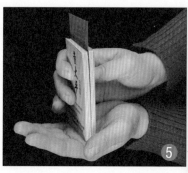

6 突然，那張外來的名片自己跳了出來，彷彿真的是不堪忍受其他名片的排擠。

1 用兩塊膠布把一根小橡皮筋黏在兩張名片之間，這就是將名片彈起來的機關。

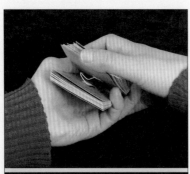

2 將有機關的名片藏在右手掌心，在把桌上的名片抹開時，借機將有機關的兩張名片放在其中一摞之上。

3 先將沒有機關的一排名片收起，放在左手中，然後將機關名片所在的那排名片收起，也往左手中放，在放的過程中，左手小指卡在兩張機關名片之間。

4 右手拿起那張外來的名片插入整疊名片之中，這個動作看似隨意，其實是從左手小指所隔出的空隙插入的。外來名片插到兩張機關名片之間後，左手捏緊，當你要它跳出去時，只要暗暗鬆一下手指就行了。

提 示

1. 將名片抹開時，有機關的兩張名片不能分得太開，否則就露餡了。

2. 小橡皮筋可以從鬆緊帶中抽取。

四十六 巧取名片

將一根繩子從名片中間穿過，再把繩子的兩端繫在魔術師的兩隻手腕上，魔術師在5秒鐘內就把名片取了下來。當然，繩子和名片都完好無損。花50秒讀完這一篇，你也能表演。

1 將一張名片對折兩次。

2 用剪刀將對折角剪去一小塊，使名片中間形成一個方孔。

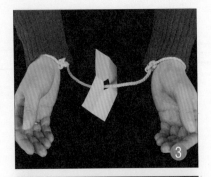

3 將一根繩子穿過方孔，繩子的兩端分別繫在表演者的兩隻手腕上。

4 將一塊手巾蓋住表演者的雙手，5秒鐘後表演者就把名片取了下來。

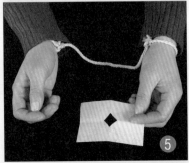

5 繩子和名片都完好無損。

秘　密

1 用同樣的方法做一張中間有方孔的名片，對折兩次後塞進襯衫袖口。

2 繩子上的名片當然不可能在 5 秒鐘內解下來，不過撕下來卻只要 2 秒鐘。

3 將撕下來的名片和袖中的名片互換一下。

提示

　　如果你的觀眾是紳士或者淑女，你把撕下來的名片塞進袖口就可以了。如果對方是土匪惡霸，非把你剝光了搜身不可，你也就不要蓋手巾了，索性跑到衛生間去把撕下來的名片扔進馬桶沖掉。

四十七 先 知

其實很多魔術並不需要高超的手法、巧妙的設計，一樣能收到驚人的效果。下面這個魔術能讓你準確地猜到別人的心思，學會後趕快找個人試一試，你就等著欣賞他那目瞪口呆的表情吧。

1 表演者在一張名片背面寫下一個數字。寫的時候用手遮住，不讓觀眾看見。

2 把這張名片放進口袋。

3 請觀眾說一個 10 以內的數字。觀眾說的是 6。表演者從口袋裡掏出名片，上面寫的正是 6。

觀眾驚訝之餘，懷疑表演者預先在口袋裡藏了 10 張寫有數字的名片。表演者請觀眾檢查口袋，裡面什麼也沒有。

1 　事先在口袋裡藏一支短圓珠筆芯。

2 　在名片上寫預言時沒有真的寫，用手遮住做做樣子就行了。

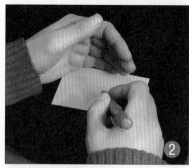

3 　觀眾說出數字後，你在掏名片時迅速用小圓珠筆芯把數字寫在名片上。寫完後把筆芯藏在手中，和名片一起拿出來，這時你就可以大大方方地讓觀眾檢查口袋了。

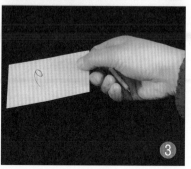

 提 示

　　在觀眾翻看你的口袋時，把筆芯處理掉會更完美。

四十八　猜不著

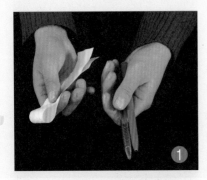

這個魔術專門與眼睛作對，它所呈現的結果總是與別人親眼目睹的事實相反。有人用這套把戲在街頭行騙，你學會這個魔術就不會上當了。

1 表演者將 1 根長紙條對折後握在手中，折彎處形成一個紙環。另一隻手握著 2 支不同顏色的圓珠筆。

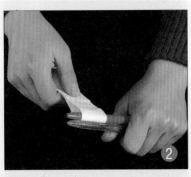

2 將紙環在 2 支圓珠筆上快速地套來套去，最後將紙環套在紅色圓珠筆上。

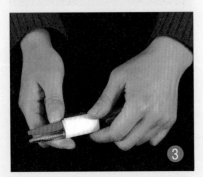

3 用紙條將兩支圓珠筆捲起來，請觀眾猜紙環套在哪一支圓珠筆上。

4 觀眾明明看見紙杯套在紅筆上，可是將紙條展開後，卻發現猜錯了。他猜了一次又一次，沒有一次是對的。

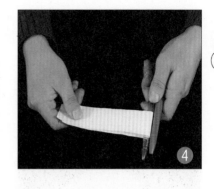

假如他猜對了，你在展開紙條時順勢把外側的紙條翻到內側來，展開以後紙環就會套在另一隻筆上；假如他猜錯了，你只要把紙條原樣展開就行了。

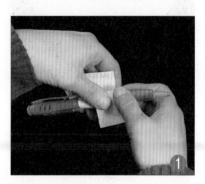

提示

　　根據這個方法，你可以用身邊的其他物品作道具，設計出各種各樣的魔術來。

四十九　裹不住的圓珠筆

一支圓珠筆明明被紙巾裹了起來，可是過了一會兒卻自己跑到外面去了，真讓人不敢相信自己的眼睛。

1　表演者把1支圓珠筆放在1張紙巾上。

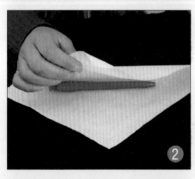

2　拿起紙巾的一角向前對折，觀眾可以清楚地看到圓珠筆被裹在紙巾裡面。

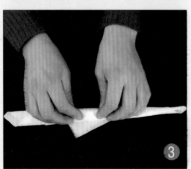

3　雙手按住裹著的圓珠筆，慢慢向前捲，直到紙巾捲成棍狀。

4 表演者將紙巾展開，圓珠筆竟然在紙巾外面。

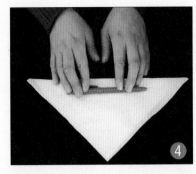

秘密

在將紙巾對折時，不要完全對齊，讓上面那個角在前，也就是超出下面的角一些。將紙巾捲成細棍之後，讓原本在下面的角翻到上面來。展開紙巾，圓珠筆就跑到紙巾外面去了。

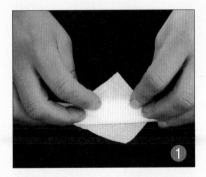

提示

這個魔術和《猜不著》是姊妹篇，其關鍵技巧是一樣的，關鍵是將紙巾的內層和外層互換位置。

五十　怪氣球

　　你可以把一個普通的氣球變成一個怪球。把它吹起來後，不扎口它也不會漏氣，怪吧？更怪的是，同一個氣球，換了別人卻使出吃奶的力氣也吹不起來……。總之，這個氣球只聽你的話。

1 表演者把一個氣球塞進塑膠瓶，氣嘴套在瓶口。

2 將氣球吹大。

3 嘴離開後氣球卻不會癟下去。

4 將筷子從瓶口捅進去，證明沒有任何堵塞物。

5 表演者對氣球說：「好了，縮回去吧！」氣球聽話地癟了下去。

在塑膠瓶的下部開一個小孔。不堵住小孔，氣球就能吹大。吹大後用手指堵住小孔，氣球就不會癟下去。

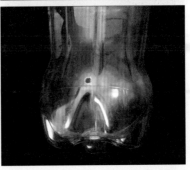

提示

1. 塑膠瓶始終不要交給觀眾。表演之前，你可以將塑膠瓶灌滿水，用手指堵住小孔，使觀眾覺得塑膠瓶是完好的。

2. 如果別人也想試試，你可以用手指堵住小孔讓他吹，就算他使出吃奶的勁也別想把氣球吹起來。

五十一　海綿球入碗

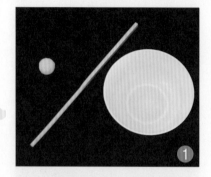

這是一個經典的街頭小魔術，過去許多街頭藝人喜歡表演這一手。道具很簡單，2個海綿球、1根筷子、1個碗。

1 桌上擺著1個碗、1根筷子和1個海綿球。

2 表演者將碗扣在桌上。

3 右手拿起海綿球交到左手中握住。

4 右手拿起筷子將左拳撥開，海綿球消失了。

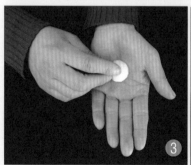

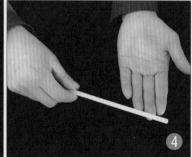

5 把碗揭開，海綿球神秘地出現在碗下。

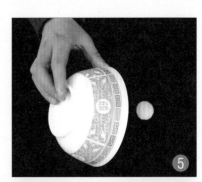

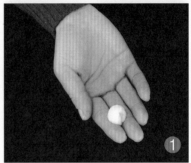

秘 密

1 事先在右手食指和中指之間挾藏一個海綿球，手指自然彎曲。

2 右手手心朝下，將碗拿起。

3 右手翻轉，將碗扣在桌上並將海綿球留在碗裡。

4 右手食指和拇指拿起桌上的海綿球放在左手掌心。

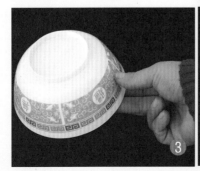

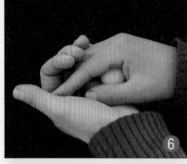

5 左手合攏，當左手遮住右手時，右手中指伸出搭在海綿球上。

6 右手中指彎曲，將海綿球帶向右手掌心。

7 左手握拳，右手食指和拇指退出。
最後用藏有海綿球的右手拿起筷子將左拳撥開。

提示

　　如果你的手法足夠熟練，這個魔術可以循環表演。第二次只要把碗裡的海綿球拿出來，把右手裡藏著的海綿球扣進碗裡就行了。

五十二　剪不斷的紙條

把一張紙條塞進信封，再把信封連同紙條攔腰剪斷，最後把紙條抽出來一看，竟然完好無損。如果你手邊有信封和剪刀，我們這就開始吧。

1 表演者把一個信封的底端剪掉，使它成為一個兩頭通的信封。

2 將信封撐開，讓觀眾從這頭望到那頭，表明信封沒有問題。

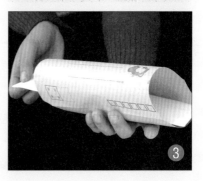

3 將一張紙條塞進信封，上下抽動紙條，表明沒有機關。

4 將信封平放在桌上，攔腰剪斷。

5 一手壓住剪成兩半的信封，另一手將紙條抽出，紙條居然完好無損。

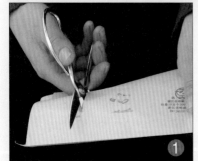

秘 密

1 事先在信封背面剪一條縫，這條縫要比紙條寬。

2 表演時，剪到信封的縫隙處，剪刀往上一挑，將紙條壓在下面繼續往前剪。

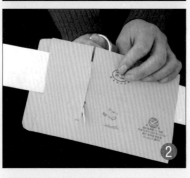

提 示

1. 讓觀眾望穿信封時要注意保持信封的形狀，別讓那條縫曝光。

2. 剪刀的路線要與那條縫吻合。

3. 剪信封的動作要流暢，最好操練一下再表演。

五十三　空氣中漂浮著釘子

「空氣中漂浮著很多釘子」，如果你對別人說出這樣一句話來，人家肯定會以為你腦子出了問題。別急著解釋，還是讓事實來說話吧。這個荒誕的魔術能打破任何拘謹的局面。

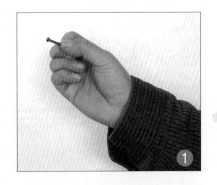

1 表演者抽動鼻子，彷彿聞到了什麼氣味。受他的影響，觀眾也抽動鼻子嗅了起來。然而他們什麼也沒聞到，不禁奇怪地望著表演者。表演者告訴大家，他聞到了鐵鏽的味道，因為空氣中漂浮著許多釘子。此言一出，大家都覺得表演者荒誕不經。表演者也不解釋，隨手拿起一個茶葉筒，抬頭往空中張望。伸手往空中一抓，竟然真的抓下一顆釘子。

2 將釘子扔進茶葉筒，發出叮咚一聲。

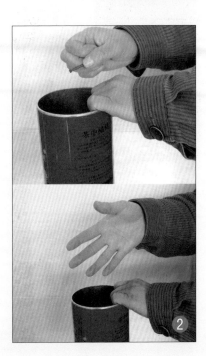

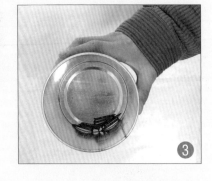

3 再往空中一抓，又抓下一顆釘子扔進茶葉筒中。這樣一連抓了十幾顆釘子。最後表演者抽動鼻子嗅了嗅說：「這下空氣好多了。」

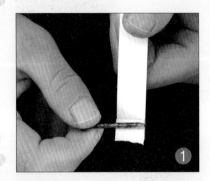

秘　密

1 在一顆釘子近尖端裹一圈雙面膠。

2 將釘子黏在右手中指後面。

3 食指一彎曲釘子就露了出來，用大拇指按住就行了。

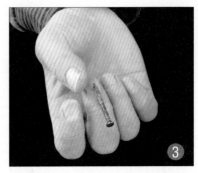

4 拿茶葉筒的左手事先藏一小把釘子，右手每次扔釘子左手就往茶葉筒裡放一顆。

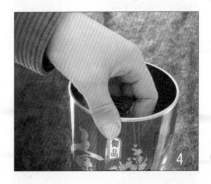

提 示

　　這個魔術不需要什麼技巧，關鍵在於煞有介事的表演。手頭沒有釘子就用別的小東西代替，別針、小鑰匙、硬幣都可以。

五十四 神出鬼沒的鑰匙

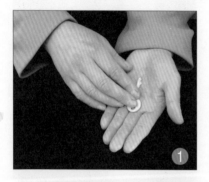

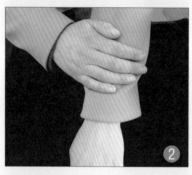

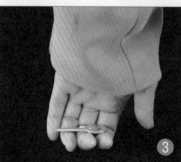

這個魔術包含了兩個簡單而實用的手法，花一點時間去練習，你就能在別人面前創造奇蹟。

1 表演者攤開左手，展示一把鑰匙。右手將鑰匙拿走。

2 右手將鑰匙拍在左臂上。

3 鑰匙從左袖中滑落，左手一勾，將鑰匙接住。

4 右手抓過鑰匙。

5 左手五指併攏，掌心朝上，右手由下往上將鑰匙拍向左手背。

6 鑰匙突然出現在左手掌心。

7 表演者告訴觀眾，這其實很簡單，說著向觀眾演示了一遍。原來右手將鑰匙拍向左手背時，本來緊緊併攏的左手中指和無名指迅速張開，鑰匙就是從這個缺口跳到左手掌心的。

8 表演者再次用右手抓過鑰匙，對觀眾說：「我再表演一次，這一次我的左手握拳，不再張開。」說著右手將鑰匙拍在左拳下面。

9 左拳打開，鑰匙又出現在左手掌心。

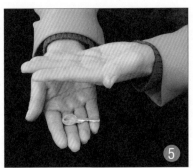

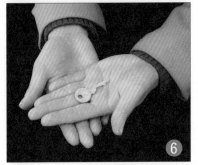

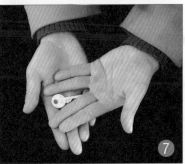

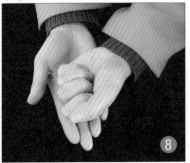

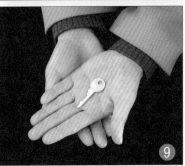

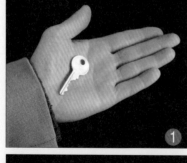

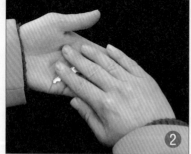

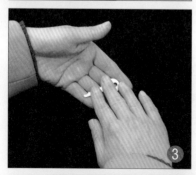

這個魔術包含了兩個手法。首先是右手將左手掌心的鑰匙拿走，而實際上鑰匙還留在左手中：

1 將鑰匙放在左手心。

2 右手按著鑰匙向左手指端方向移動。

3 左手內旋，手指微曲，右手按著鑰匙移到左手指上。

4 左手繼續內旋，右手做抓取動作後離開左手。左手帶著鑰匙自然落下。

接下來右手在左臂上拍一下，左手向袖口彎曲假裝接住落下的鑰匙。

近景魔術

154

第二個手法仍然是右手從左手中抓取鑰匙卻讓鑰匙留在左手中，只是方式不同：

5 左手掌心朝上，四指併攏，中指和拇指輕輕卡住鑰匙。右手抓向鑰匙。

6 右手中指輕碰鑰匙，將鑰匙碰落到左掌心，然後假裝握緊鑰匙。

左手握住鑰匙，拳心朝上。右手在左拳背拍一下，左手張開，鑰匙出現在左掌中。

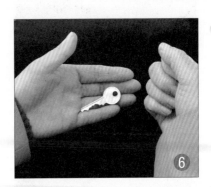

提示

1. 這兩個手法要對著鏡子練習，找到最佳演示角度。

2. 要記住，你的目光會引導觀眾的視線，當你的手藏了鑰匙之後，千萬不要看它，你只要瞥一眼，精明的觀眾就會意識到發生了什麼事。

五十五　眼睛喝酒

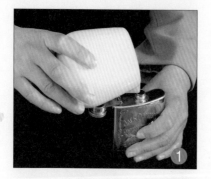

如果你告訴別人你的眼睛能喝酒，別人一定不會相信。常言道事實勝於雄辯，你不妨當場喝給他看。

1 表演者拿起酒壺往酒瓶裡倒酒。

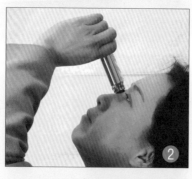

2 將酒瓶對準眼睛，把頭一仰，痛飲起來，很快把一瓶酒喝得精光。

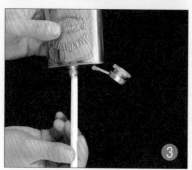

3 將酒瓶倒過來，用筷子捅捅瓶底，發出叮噹的響聲，證明酒瓶的確是空了。

這個魔術需要做一個簡單
的道具，製作過程如下：

1 從較厚的食品包裝袋上剪
下一小塊塑膠薄膜。

2 用膠水黏成一根塑膠管。
塑膠管的口徑以恰好能塞進瓶
口為宜。管子的長度約為酒瓶
的一半。

3 在塑膠管一端的外層抹上
膠水並塞入酒瓶，塑膠管和瓶
頸黏在一起。

當酒瓶倒過來時，酒並沒
有被倒出！

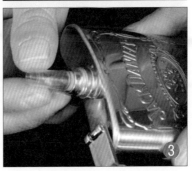

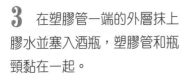 **提 示**

這個特製的酒瓶只能裝半瓶酒，也就是不能超過塑
膠管的位置。往酒瓶裡倒酒要慢一點，時間一長，觀眾
就會感覺倒了很多酒進去。

五十六　手指跳皮筋

　　如果你手頭有一根橡皮筋，可以給身邊的朋友變個手指跳皮筋的小魔術。這個魔術雖然沒有驚人的效果，但也很有趣。如果有孩子在場，不妨把祕密告訴他，小傢伙一定會立刻喜歡上你。

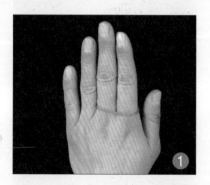

1　表演者把一個橡皮筋套在左手食指和中指上。

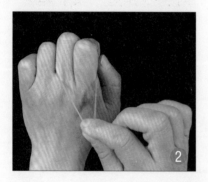

2　左手四指併攏，指關節彎曲，右手拉幾下橡皮筋，以示橡皮筋確實套在手指上。

3 　將左手伸直，原本套在食指和中指上的橡皮筋剎那間跑到食指和中指上去了。

　　先向前拉幾下橡皮筋，然後向後拉幾下，向後拉時把橡皮筋拉開一些，套在左手彎曲的四個指頭上，將左手伸直，橡皮筋就會跳到食指和中指上去。

提示

　　拉動橡皮筋時右手只是捏住橡皮筋做拉的動作，實際上是左手在前後移動，這樣做可以掩飾關鍵動作。

國家圖書館出版品預行編目資料

近景魔術 ／ 亞北　主編
——初版，——臺北市，大展，2008〔民97・02〕
面；21 公分，——（休閒娛樂；37）
ISBN 978－957－468－589－9（平裝）

1.魔術

991.96　　　　　　　　　　　　　　　96024053

近景魔術

ISBN 978－957－468－589－9

主　　編／亞　　北
責任編輯／張　　力
發 行 人／蔡 森 明
出 版 者／大展出版社有限公司
社　　址／台北市北投區（石牌）致遠一路 2 段 12 巷 1 號
電　　話／（02）28236031・28236033・28233123
傳　　眞／（02）28272069
郵政劃撥／01669551
網　　址／www.dah－jaan.com.tw
E－mail／service@dah－jaan.com.tw
登 記 證／局版臺業字第 2171 號
承 印 者／弼聖彩色印刷有限公司
裝　　訂／建鑫裝訂有限公司
排 版 者／弘益電腦排版有限公司
授 權 者／北京體育大學出版社
初版 1 刷／2008 年（民 97 年）2 月

定　　價／230 元

大展好書　好書大展

品嘗好書　冠群可期

大展好書　好書大展
品嘗好書　冠群可期